맬맬책이랑 손글씨 수업

맬맬책이랑 작품 사진

생각을 조심해라 , **말**이 된다 .
말을 조심해라 , **행동**이 된다 .
행동을 조심해라 , **습관**이 된다 .
습관을 조심해라 , **성격**이 된다 .
성격을 조심해라 , **운명**이 된다 .
우리의 **운명**은 **생각**하는 대로 된다 .

- 마가렛 대처 명언 -

승리하면
조금
배울 수 있고
패배하면
모든 것을
배울 수 있다 .

크리스티 매튜슨

그대의 자질은 아름답다.
그런 자질을 가지고 아무것도 하지 않겠다 해도
내 뭐라 할 수 없지만,
그대가 만약 온 마음과 힘을 다해 그걸 한다면
무슨 일인들 해내지 못하겠는가.

세종대왕 평전
2021년 한글날
글 쓴 이 광
쓰다

어려워서

시작 안하는 것이 아니다.

시작을 안하기 때문에

어려운 것이다.

-세네카- 맬맬책이랑 쓰다.

손글씨 기초,
정자체, 흘림체
금손 프로젝트

맬맬책이랑
손글씨 수업

맬맬책이랑 박수빈 지음

시원
북스

목차

PART 3 · 맬맬직선체

PART 4 · 맬맬정자체

PART 5 · 맬맬흘림체

1. 디지털 시대에 손글씨?

안녕하세요? 글씨 유튜버 '맬맬책이랑'입니다.

많은 분들께서 기다려주시고 응원해주신 덕분에 드디어 이렇게 책으로 인사를 드리게 되어 마음이 너무 벅차고 설렙니다.

아날로그가 대세였던 저의 학창 시절까지만 해도 '손글씨'는 특별할 것 없는, 평범하고 당연한 의미 전달의 수단이었습니다. 그러나 스마트폰과 컴퓨터 키보드를 톡톡 손가락으로 두드려 쉽고 빠르게 소통하는 디지털 시대가 되면서 손글씨의 아날로그 감성이 어느덧 점점 더 희귀해지고 있죠.

이제 손글씨는 단순히 의미 전달의 수단을 넘어 자기 자신을 표현하고 다른 사람에게 어필할 뿐만 아니라 '나의 가치'를 차별화하는 새로운 경쟁력이 되는 도구로 떠오르고 있습니다. 아날로그이기 때문에 디지털 시대에 그 빛을 더욱 발하고 있는 것이겠죠.

평범하던 친구가, 사무실 옆자리 직원이 어느 순간 글씨 하나로 갑자기 멋지게 느껴지고, 능력자로 보였던 마술 같은 경험을 한 적이 있나요? 글씨를 잘 쓰면 사람도 달라 보이는 시대를 살아가고 있음을 갈수록 더 크게 느끼고 있는 요즘입니다.

손글씨는 따뜻한 마음도 전할 수 있습니다. 디지털 폰트로는 전할 수 없고 직접 쓴 손글씨만이 온전히 전할 수 있는 감성이 있죠. 손글씨에는 획일화된 컴퓨터 폰트에서 느끼기 어려운, 글씨를 쓴 사람의 정성과 감성, 그리고 마음의 '에너지'가 그대로 담기기 때문입니다. 이러한 손글씨의 특별함 덕분에 인쇄된 폰트를 보고 감동을 받기 어려워도 손글씨를 보면 감동을 받습니다.

나를 더 나답게, 남과 더 다르게 돋보이게 하는 신기한 마술, 이것이 바로 디지털 시대에 더욱 빛나는 손글씨의 매력입니다.

2. 자주 묻는 손글씨 질문 BEST 6

Q. 글씨를 잘 쓰는 것도 타고나는 것 같아요. 연습을 많이 하면 글씨를 잘 쓸 수 있을까요?

A. 그림 그리는 감각도 타고나듯이 글씨도 분명 타고나는 사람이 있겠죠! 타고났다면 연습을 많이 안 해도 잘 쓸 수 있을 거예요. 그러나 타고나지 않았다면 그저 쓰고 쓰고 또 쓰는 엄청난 연습만이 답일까요? 그런데 연습을 많이 해도 글씨가 늘지 않아서 고민인 분들이 많아요. 물론 글씨는 연습이 중요하지만 '연습이 전부는 아니라는 사실'도 아는 것이 중요합니다. 타고난 명필들이 '무심코' 구사하고 있는 '글씨의 중요 원리'들을 우리는 '의도적으로' 배우고 익혀서 '내 것'으로 만든 뒤, 여기에 추가로 연습이 더해진다면 남들이 볼 때는 이 사람이 타고나서 잘 쓰는 건지 연습을 해서 잘 쓰는 건지 헷갈릴 정도까지는 누구나 원하는 만큼 잘 쓸 수 있다고 믿는 1인입니다. (*자세한 내용은 책 31쪽 '명필의 보이지 않는 힘'에서)

Q. 교본을 보고 따라 쓸 땐 잘 써지는데 안 보고 쓰면 제 글씨체로 돌아가요.

A. 교본을 보고 연습할 때 똑같이 썼다고 해서 진짜 내 글씨체가 되는 것은 아니에요. 연습하는 과정에서 다른 글씨를 보며 따라 쓴 글씨는 진짜 내 글씨체는 아니에요. 아무것도 보지 않고 그냥 편하게, 내 속도로 썼을 때 나오는 글씨체가 정말 내 글씨체입니다. 글자의 '모양'을 똑같이 그려내는 연습으로는 글씨체 '모방'은 가능해도 내 글씨가 되지는 않습니다. 글씨는 모양이 아니라 그 글씨를 쓰는 데 들어가는 손의 '필력'까지 내 것으로 만들어야 평생 변하지 않는 나의 글씨체 즉, 내 글씨가 될 수 있습니다. (*자세한 내용은 책 31쪽 '손 훈련법, 손에도 밥을 주고 일을 시켜라'에서)

Q. 손에 힘이 풀리고 떨려서 가로획, 세로획이 똑바로 써지지 않아요.

A. 글씨를 쓸 때 안정되고 일정한 힘이 손에 들어가지 않으면 펜 끝이 떨리고 흔들리며 획이 휘어져 안정된 선이 나오지 않습니다. 손도 '밥'을 주면서 일을 시켜야 되는데, 밥도 안 주고 '그냥' 잘 쓸 수는 없는 거겠죠? 글씨 연습에 앞서 손힘을 키우는 훈련이 필요합니다. (*자세한 내용은 책 34쪽 '선 긋기 훈련법 – 내 손의 필력을 최대치로!'에서)

Q. 글씨를 조금만 써도 손이 너무 아파서 오랫동안 못 쓰겠어요.

A. 손가락이나 손에 힘이 너무 과하게 들어가면 손가락과 손목이 아플 뿐 아니라 펜 끝이 떨리기 때문에 글씨 획이 흔들려서 오히려 잘 쓸 수가 없어요.

손목에 무게 중심을 두고 펜을 쥔 손가락에는 적당히 힘을 주었을 때 획이 올곧고 안정적으로 잘 써집니다. 손과 펜 사이에도 적당한 '밀당'이 필요해요. (*자세한 내용은 책 17쪽 '펜 쥐는 법보다 '중요한' 글씨 쓸 때 힘 조절법'에서)

Q. 글씨를 급하게 빨리 쓰게 돼요. 차분히 쓰려면 어떻게 해야 할까요?

A. 글씨를 손으로만 쓰는 잘못된 습관이 자꾸만 급해지는 글씨 습관을 낳습니다.

글씨는 눈이 60퍼센트 손이 40퍼센트입니다. 손으로 글씨를 쓰는 동시에 눈으로는 '관찰과 측정'을 해야 합니다. 눈과 손이 동시에 같이 일하다 보면 글씨를 쓰는 동안 자연히 '집중'하게 되고 차분히 글씨를 써나갈 수 있는 습관이 생깁니다. 쉽게 말해서, 손이 혼자 도망가는 것을 막아주죠. (*자세한 내용은 책 39쪽 '3단계 - 짧게 긋기(눈 훈련법)'에서)

Q. 한 글자씩 쓸 때는 괜찮은데 문장으로 쓰면 글씨가 들쑥날쑥, 줄이 삐뚤어져요.

A. 한글은 자음과 모음이 합쳐져야 하나의 글자가 돼요. 예를 들어 '가'는 자음 'ㄱ' '옆'에 모음 'ㅏ'가 오고, '구'는 자음 'ㄱ' '아래'에 모음 'ㅜ'가 옵니다.

가로로 조합된 글자와 세로로 조합된 글자, 거기에 받침이 있는 글자와 없는 글자, 이렇게 모두 제각각인 글자들을 한 문장 안에서 가지런히 쓴다는 것은 단순히 한 글자 한 글자를 바르게 쓰는 것과는 또 다른 문제예요. 그래서 '맬맬치트키폼'을 만들었어요. (*자세한 내용은 책 56쪽 '글씨의 운명은 첫 점에서 결정된다'에서)

•

글씨를
잘 쓰기 위한 준비

나에게 꼭 맞는 펜과 종이,
그리고 손글씨를 위한 모든 것!

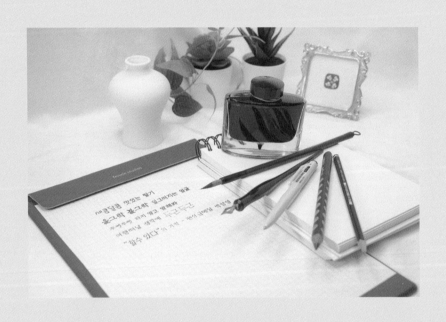

1. 자세

1) 바른 글씨를 위한 팔의 자세

팔의 자세가 바르지 못하면, 글씨를 쓸 때 어깨와 손목에 무리가 오며 가로획과 세로획을 정확히 긋기가 힘들고 글씨가 삐뚤빼뚤해지기 쉽습니다.

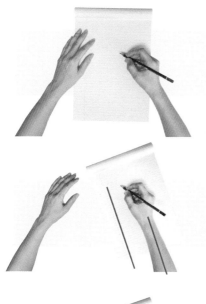

① 책상 위에 자연스럽게 양팔을 올려놓아요.

② 노트를 중앙에서 약간 오른편에 오른 팔과 평행이 되도록 살짝 비스듬히 놓아요.

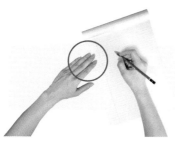

③ 왼손으로 노트를 살짝 잡아줘요.
왼손이 노트를 잡아주면 글씨를 쓰면서 오른손에 과하게 힘이 들어가지 않는 데 도움이 됩니다.

이때 팔에서 손까지 자연스럽게 일직선이 되도록 합니다.
손목이 안쪽으로 틀어지거나 바깥쪽으로 꺾이지 않아야 해요.

(X)

(X)

(O)

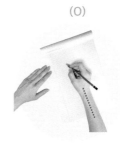

2) 바른 글씨를 위한 손의 자세

팔의 자세를 편안하게 제대로 잡았다면, 다음은 펜을 쥐는 손의 자세를 확인합니다.

(1) 잘못된 손의 자세

(X)

① 손가락을 한꺼번에 모아 펜을 꽉 움켜쥐듯이 잡으면,
 펜이 직각으로 세워지면서 글씨를 눌러쓰게 되어
 힘들어요. 펜은 손가락 마디로 잡는 게 아니라
 손가락 끝으로 잡아야 섬세하게 조절이 가능해요.

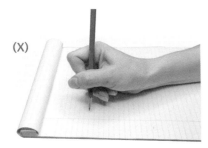

(X)

② 엄지가 검지 위를 누르면 펜이 움직일 수 있는
 가동 반경이 좁아져서 글씨 쓰기가 불편하며
 세로획 긋기도 힘들고 손목도 안으로 휘어지기 쉬워요.

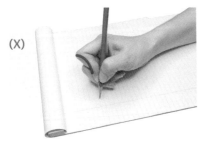

(X)

③ 검지에 힘이 너무 들어가 휘어졌어요.
 검지에 힘을 너무 과하게 주고 누르면 중지가 눌려서 아프고,
 글씨 쓸 때 펜 끝이 흔들거리고 떨려서 오히려
 안정적으로 쓰기가 힘들어져요.

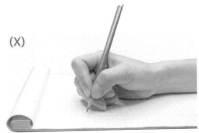

(X)

④ 연필을 너무 짧게 잡으면 펜 끝이 손에 가려져요.
 그럼 글씨를 쓸 때 어떻게 써지는지 제대로 볼 수가
 없어서 글씨가 들쑥날쑥, 균형 있게 쓰기가 어려워요.

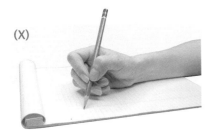

(X)

⑤ 연필을 너무 멀리, 길게 잡으면 글씨 쓸 때 적당한
 힘이 들어가지 않고 기울여 쓰게 되어 글씨 획이
 흐리고 단정하지가 않아요.

(2) 펜 잡는 올바른 방법

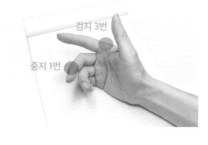

① 중지의 1번 마디와 검지의 3번 마디 위
 뿌리 부분 위에 펜을 올려놓습니다.

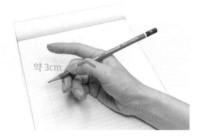

② 엄지로 펜을 살짝 잡아줍니다. 이때 엄지손가락은
 자연스럽게 구부려주고, 위치는 펜심 끝에서 위로
 약 3cm 정도 되는 곳이 좋습니다.

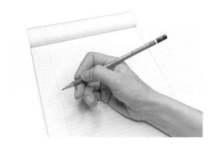

③ 검지를 가볍게 펜을 감싸듯이 펜 위에 올리면서
 잡아줍니다. 이때 검지는 엄지랑 같거나 살짝
 아래쪽에(5mm 정도) 위치해주면 펜의 움직임이
 좀 더 자유롭습니다. 엄지와 검지, 중지로 연필의
 삼면(三面)을 잘 잡아주어야 해요.

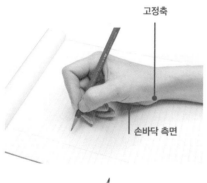

④ 약지와 소지는 중지를 받치며 살짝 안쪽으로
 동그랗게 말듯이 위치시켜 연필심의 각도가
 세워질 수 있게 합니다.

⑤ 주먹은 작은 계란을 쥐는 듯한 정도의 공간을
 유지합니다. (약지와 소지에 힘을 주어 주먹을
 꼭 쥔 형태로 글씨를 쓰면 손가락의 근육이
 경직되므로 최대한 편안하게 자세를 유지합니다.)

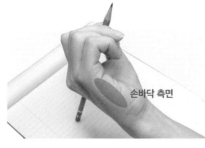

⑥ 바닥에 손목을 고정하고 손바닥 측면으로 바닥에
 종이를 누르듯 밀착시키고 살짝 힘을 주면서
 글씨를 씁니다. (손목과 손등이 위아래로 들리거나
 꺾이지 않도록 해요.)

'최소'의 힘으로 '최고'의 필력을 발휘하는 삼각 파지법의 비밀

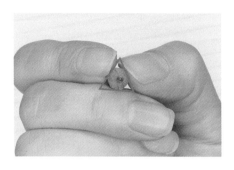

손가락에 힘을 최대한 빼고 글씨를 쓰라는 얘기를 많이 하죠. 넘치는 필력으로 힘차게 글씨를 써야 하는데 손가락에 힘을 빼라니, 이해가 안 되는 분들이 많을 거예요.

펜을 삼면으로 잡으면 글씨 쓸 때 손가락에 힘을 살짝만 주어서 눌러도 삼각 구도 자체가 탄탄한 축대 역할을 하므로 약간의 힘으로도 엄청난 필력을 받쳐주는 힘이 생기게 됩니다. 이 엄청난 힘이 고스란히 펜에 전달되어 글씨를 쓸 때도 위에서 아래로 잡아당기는 힘, 좌에서 우로 미는 힘이 흔들림이나 떨림 없이 정확하게 조절이 돼서 가장 편하게 적은 힘으로도 바른 글씨를 쓸 수 있는 원리에요.

그런데 이 삼각 구도의 축이 흔들려버리면 손의 필력이 펜에 제대로 전달되지 않게 되어 펜 끝이 떨리고 글씨에 힘이 없고 획이 휘게 됩니다. 그러면 흔들리는 펜을 붙잡기 위해 인위적인 힘을 손가락에 자꾸만 더 세게 주게 되죠. 손가락이 아플 뿐 아니라 힘은 세게 주는데 펜 끝은 떨리는 악순환이 계속됩니다.

Q. 펜은 어느 정도 기울여 써야 맞나요?

A. 종이와 연필의 각도(기울기)는 일반적으로 약 60도 정도로 기울여 쓰는 것이 적당하나 필기구의 종류에 따라 조금씩 펜 쥐는 각도도 달라집니다.

- 펜을 너무 세우면 펜의 가동 반경이 좁아져 움직임이 불편하고 제한되어 글씨가 작아집니다. 그럼 획이 답답해지고 글씨가 딱딱해지며 삐뚤어지기 쉬워요.
- 반대로 너무 뉘어서 쓰면 손목의 움직임이 둔하고 불안정해서 획의 정확도가 떨어지게 돼요.

(3) 글씨 쓸 때 손가락의 역할

엄지	가로획 쓸 때 옆으로 밀어주는 역할
검지	세로획과 사선을 그을 때 아래로 당겨줘서 내려 긋는 역할
중지	엄지와 검지의 힘을 균형 있게 조절해주고, 글씨 쓸 때 흔들거리지 않도록 펜의 중심을 지탱해주는 받침대 역할
약지와 소지	중지를 '받쳐주고' 종이 지면에 안정감 있게 손을 고정해주며 무게 중심 역할
손바닥 측면과 손목	무게 중심, 고정 축 역할

(4) 펜 쥐는 법보다 '중요한' 글씨 쓸 때 힘 조절법

제대로 펜을 쥐었어도 실제로 글씨를 쓸 때는, 손의 어디에 얼마만큼의 힘을 주면서 써야 하는지가 더욱 중요합니다.

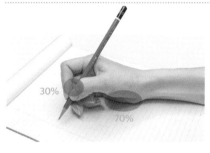

① 손목과 손바닥 측면에 묵직하게 무게 중심을 두고 (전체 힘의 약 70퍼센트) 나머지 30퍼센트의 힘을 손가락에 둔다는 느낌으로 글씨를 씁니다. 좁은 면 (손가락)보다 넓은 면(손목과 손바닥 측면)에 힘이 더 실려야 손이 편하고 자세가 안정이 돼요.

(X) (O)

② 엄지와 검지손가락에 힘 주는 부위는, 손가락 마디(면)가 아닌 손가락 끝(포인트)으로 힘을 주어야 예리하게 조절하면서 글씨를 쓸 수 있어요.

③ 엄지와 검지의 힘을 1:1로 동일하게 주면서 써야 가로획, 세로획 모두 선이 한쪽으로 휘지 않고 중심이 맞게 쓸 수 있습니다.

2. 필기구

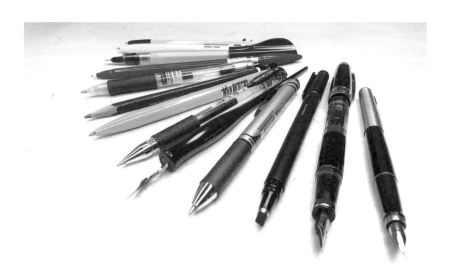

1) 나에게 맞는 펜 고르는 법

필기구는 필기감이나 그립감에 있어 개인적인 차이가 크기 때문에 무엇보다 내가 쓰기에 편한 펜이 나에게 가장 잘 맞는 펜이라 할 수 있습니다. 그러나 펜의 대표적인 종류, 즉 유성펜과 수성펜, 중성펜의 기본적 특성을 알고 있으면 어떤 글씨체로 쓸지, 어떤 크기로 쓸지, 어떤 재질의 종이에 쓸지, 어느 정도 속도로 쓸지, 그리고 필기의 목적에 따라서 나에게 맞는 다양한 필기구로 응용과 선택이 가능해요.

(1) 유성펜

모나미153, 제트스트림과 같은 볼펜 종류가 해당돼요.

유성(기름)잉크를 사용한 펜이에요.

장점	단점
·아주 빨리 말라서 잘 번지지 않아요. ·물이 묻어도 번지지 않아 문서의 공식화에 많이 써요. ·대부분 종이에 사용할 수 있어요.	·잉크 기름 찌꺼기(볼펜똥)가 나와요. ·중성펜과 수성펜에 비해 좀 흐린감이 있어요. ·색상 옵션에 한계가 있어요.

볼이 굴러가면서 종이 표면에 페인트처럼 칠하면서 써지는 원리에요.

장점	단점
볼을 굴려야 잉크가 나오는 방식이라 잉크가 마르거나 흐르지 않아서 캡(뚜껑)이 없어 편하고 휴대와 보관도 간편해요.	·종이에 마찰력과 저항감이 거의 없이 쉽게 미끄러지는 필기감이어서 글씨를 잘쓰기가 제일 어려워요. ·어느 정도 힘을 주어 눌러서 써야 해요. ·잉크 끊김이 있어요.

유성펜은 이럴 때 쓰면 좋아요.
· 꺾임이 각지지 않고 유연한 글씨체를 쓸 때
· 미끌거리는 필기감으로 속도감 있게 이어서 쓰는 필기체를 쓸 때

최근에는 유성잉크를 사용하는데도 잉크 찌꺼기가 거의 없고 중성펜과 비슷한 정도의 선명도(진함)와
부드러운 필기감을 주는 펜이 많아졌고 잉크도 일반 유성펜의 단점을 보완한 하이브리드잉크(유성+중성),
에멀젼잉크(유성+수성) 등 새로운 버전들이 나오고 있으며, 펜 심도 기존에는 굵은 심이 보편적이었는데
가는 심까지 다양해지고 있어요.
맬맬체 쓰기에 좋은 유성펜은 '라인플러스 아브락사스'와 '자바 제트라인'이에요.

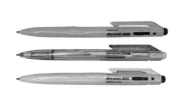

라인플러스 아브락사스(0.5/0.7/1.0mm)
유성펜이지만 굉장히 진하고 볼펜똥이
거의 없으며, 유격도 느껴지지 않아요.
제트스트림 대체 국산펜으로 좋아요.
필기감은 제트스트림보다 부드러워요.

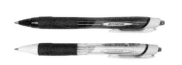

자바 제트라인(0.38/0.5/0.7/1.0mm)
유성펜이지만 굉장히 진하고 많이 미끄럽지 않아서
천천히 필압을 조절해서 쓸 때 좋아요. 약간의
볼펜똥이 생기고 유격이 있어요. 고무 그립이
제트스트림보다 살짝 미끄운 감이 있어요.

(2) 수성펜

플러스펜, 싸인펜, 만년필, 딥펜 등 잉크펜 종류가 해당돼요.

수성(물)잉크를 사용했어요.

장점	단점
· 종이에 마찰력과 저항감이 적당히 있어서 미끄럽지 않고 사각사각해서 글씨 쓰기가 쉬워요. · 볼펜똥이 없어 깔끔해요.	· 글씨를 쓰고 나서 마르는 데 오래 걸리고 물이 닿으면 번져요. · 잉크가 너무 흥건히 나오고 잉크가 떨어질수록 흐려져요. · 잉크가 빨리 닳아 비경제적이에요. · 잉크가 잘 말라버려서 캡을 항상 닫아둬야 해요. · 종이를 많이 가려요. (번짐 주의)

발포 소재의 펜촉으로 잉크가 종이에 스며들며 써지는 방식이에요.

장점	단점
· 글씨가 진하고 선명해요. · 잉크 끊김이 없고 잘 나와요. · 필기감이 부드러워요. · 힘주지 않아도 잘 써지므로 손가락과 손목에 부담이 덜 가요.	스며드는 잉크라 글씨를 쓰다가 조금만 멈춰도 글씨 획이 두꺼워지고 번져서 불편함이 있어요.

수성펜은 이럴 때 쓰면 좋아요.
· 번짐이 있기 때문에 작은 글씨보다는 큰 글씨를 쓸 때
· 필기감이 미끄럽지 않고 부드러워서 사인을 할 때

맬맬체 쓰기에 좋은 수성펜은 '모나미 플러스펜'과 '라인플러스 라인웍스 화인라이너'예요.

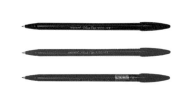

모나미 플러스펜
색감이 진하고 뚜렷해요 종이에 적당한 마찰력과
저항감이 있어 사각거리는 필기감이므로
미끄럽지 않아서 글씨 연습용으로 좋아요.

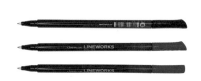

라인플러스 라인웍스 화인라이너
선명한 색감에 필기감은 좀 더 사각사각하고
섬세한 느낌으로 글씨 연습용으로 좋아요.

(3) 중성펜

젤펜, 겔리롤펜 종류가 해당돼요.

**유성잉크와 수성잉크의 단점은 보완하고 장점을 모아 만든 가장
최신 기술의 펜으로, 쫀득한 젤 형태의 수성잉크를 사용했어요.
요즘 가장 많이 사용하는 인기 있는 잉크 타입이에요.**

장점	단점
· 진하고 선명하며 필기감이 부드러워요. · 잉크 끊김이 거의 없고 잉크 찌꺼기도 없어요. · 힘을 주어 눌러 쓰지 않아도 잘 써져서 손목에 부담이 없어요. · 수성펜보다 건조가 빨라서 잘 번지지 않아요. · 잉크가 흘러서 나오기보다 쫀득하게 잡아주는 느낌으로 흥건한 느낌이 없어 깔끔해요. · 펜심이 아주 가는 것(0.2mm)부터 굵은 것까지 다양해요. · 색상 옵션이 다양해요.	· 펜 끝이 쉽게 말라요. · 유성펜보다 잉크 건조가 느려요. · 수성펜보다 필기감이 더 미끄러운 느낌이에요.

중성펜은 이럴 때 쓰면 좋아요.
- 또박또박 네모 반듯한 글씨나 꺾임이 확실한 글씨를 쓸 때
- 작은 글씨, 정교한 글씨를 쓸 때
- 획의 굵고 가는 차이가 거의 없이 일정한 글씨체, 인쇄한 듯한 깔끔한 느낌의 뚝 떨어지는 글씨체를 쓸 때

맬맬체 쓰기에 편한 중성펜은 '동아 Q노크'와 '제브라 사라사클립'이에요.

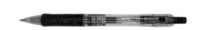

동아 Q노크(0.4/0.5mm)
퀵 드라이 잉크를 사용하여 건조가 매우 빠르며
필기감이 매우 부드러워요.

제브라 사라사클립(0.3/0.4/0.5/0.7/1.0mm)
필기감이 매우 부드럽고 잘 끊기지 않아요.

Tip 2.
유성펜 vs. 수성펜 vs. 중성펜

사각사각 필기감: 수성펜>중성펜>유성펜
미끌거림: 유성펜>중성펜>수성펜
번짐: 수성펜>중성펜>유성펜
잉크의 진하기(선명도): 수성펜>중성펜>유성펜
글씨 마르기(건조): 유성펜>중성펜>수성펜
가성비: 유성펜>수성펜>중성펜

2) 연필, 글씨 연습과 교정에 제일 좋은 필기구

글씨 연습과 교정을 위해서는 종이와의 마찰력과 저항감이 있고 미끌거림이 없는 것, 유격이 없는 것이 가장 좋아요.

종이에 써지는 필기감이 미끄러우면 글씨를 쓸 때 내 의도, 즉 손의 움직임과 상관없이 획이 미끄러져 나가기 때문에 선을 그을 때 손의 감각을 익히기가 어려워요. 종이의 질감을 그대로 느낄 수 있는 사각사각한 느낌의 필기구가 글씨 연습에는 가장 적합해요

'유격(裕隔)'이란, 펜의 몸체와 심이 고정되지 않고 헐거워서 글씨를 쓸 때 펜심과 그립존 (grip zone)에서 생기는 흔들림을 말해요.

유격이 있는 펜으로 글씨를 쓰면 손힘 조절이 어렵고 의도한 대로 선을 쓰는 데 방해가 되기 때문에 글씨에 집중하기가 어려워요. 글씨 연습을 할 때는 글씨를 안정적으로 쓰는 게 중요하므로 필기구의 유격을 확인하는 것은 무엇보다 중요해요.

그래서 글씨 연습의 초기 단계에는 '연필'이 가장 효과적이에요.

연필은 유격감이 전혀 없을뿐더러 글씨를 쓸 때 그 촉감이 손끝에 깊숙이 전달되기 때문에 손의 감각을 온전히 느끼면서 필기구를 제대로 다룰 수 있는 힘이 생깁니다. 연필 중에서도 심이 무른 2B, 4B와 같은 B계열 연필보다 H나 HB 연필이 심이 딱딱해서 사각사각 종이에 마찰력이 크고 필기감도 까슬까슬해서 좋아요.

그리고 한 가지 필기구로만 글씨 연습을 계속하는 건 좋지 않아요. 1~3단계별로 다양한 필기구에 적응하며 연습하면 글씨 실력이 빠르게 늘 수 있어요.

- **1단계: 연필**
 초기에는 H/HB/B가 좋고 연습을 하면서 다양한 질감의 연필을 골고루 사용해보는 것을 추천합니다.

- **2단계: 플러스펜·중성펜**
 플러스펜은 '큰 글씨 쓰기' 연습에 좋아요. 중성펜은 좀 더 작은 글씨로 '빠르게 쓰기 연습'에 좋아요.

- **3단계: 유성펜**
 볼펜은 일상생활에서 가장 많이 접하므로 생활 글씨 연습에 좋아요.

- **딥펜**
 좀 더 다양한 잉크와 펜촉으로 독특하고 다양한 글씨 표현에 좋아요.

- **만년필**
 잉크의 감성을 좀 더 편리하게 즐길 수 있어요.

Tip 3.
딥펜(펜촉) 이야기

예전에는 천자펜이라는 펜촉이 있어서 글씨 연습용으로 많이 사용 했습니다. 가격도 저렴하고 사용하기도 편하고 까슬까슬한 질감과 손힘에 따른 강약 조절의 편리성 등이 좋아서 지금도 기억하는 분들이 많을 텐데요.

아쉽게도 생산이 중단되어 더 이상 구할 수 없고, 요즘은 해외 브랜드 펜촉이 대부분인데 너무 종류도 많고 제각각 특성이 뚜렷해 적응하는 데 힘들기 때문에 글씨 초기 연습용으로는 딥펜보다 연필이나 수성펜을 더 권하고 있어요.

하지만 글씨 연습을 시작했다면 딥펜 특유의 감성과 풍부한 표현력을 꼭 경험해보길 권해드립니다.

Tip 4.
삼각 연필

손글씨 연습이 익숙하지 않은 어린이나 펜을 잡을 때 손 모양을 잡기 어려운 분들을 위한 '삼각 연필'
이 있어요.

일반 연필　　　　　　　　**삼각 연필**

일반적인 둥근 연필이나 6각 연필보다 삼각파지법에 용이하도록 삼각형 모양으로 만들어져서 처음
에 펜 잡는 법을 익숙하게 하는 데 도움이 됩니다. 손 잡는 자리에 홈이 파여 있는 제품도 있어요.

굵기도 굵은 것과 가는 것 여러 종류가 있으니 손에 맞는 것을 선택해서 연습해보는 것을 추천합니
다. 초기에는 굵은 것이 손에 쥐기 편해요.

3. 종이

똑같은 필기구여도 쓰는 종이에 따라 필기감이 달라질 뿐 아니라, 잉크 발색과 선명도, 글씨 획의 느낌과 질감, 썼을 때 글씨가 마르는 시간까지도 다 달라집니다. 즐겨 쓰는 펜이 있다면 종이도 새롭게 바꿔서 써보세요. 종이의 두께와 재질에 따라 펜의 필기감과 글씨의 느낌이 예상보다 훨씬 더 다양해진답니다. 제 경험을 바탕으로 펜과 종이의 관계에 대해 정리해보았어요.

1) 펜과 종이의 궁합

(1) 수성펜

번짐 때문에 중성펜, 유성펜에 비해 종이 선택에 제한이 가장 많아요.
조직이 촘촘하고 매끈한 종이가 적합해요. 종이의 결 '텍스처'가 거친 종이는
번짐이 균일하지 않아 균일한 필압을 주어도 획 굵기 표현이 균일하게
나오지 않아서 글씨를 망칠 우려가 커요.
일반 종이여도 너무 얇으면 번지는 경우가 많으니 일정 두께(평량) 이상의
종이에 쓰는 것을 추천합니다. 다만 코팅된 종이는 건조가 더뎌서 적당하지 않고,
한지류는 번지기 때문에 글씨를 쓴 뒤 획 모양이 깔끔하게 유지되지 않아요.

(2) 중성펜

수성펜에 비해 종이 선택이 훨씬 무난해서 다양하게 쓸 수 있어요. 번짐도 아주
살짝이라 일반 매끈한 종이에 쓰면 글씨가 가볍고 깔끔한 느낌이 나고, 한지류에
쓰면 일반 종이보다 더 진하고 선명해서 인쇄된 느낌의 효과를 낼 수 있어요.

(3) 유성펜

번짐이 없어 기본적으로 종이를 가리지 않아요. 유성펜은 미끄러짐이 있고
적당한 필압으로 눌러 써야 해서 낱장의 종이는 필기감이 떨어지고 필압 조절도
안 돼서 가늘고 흐리게 써져요. 노트나 권으로 된 종이가 푹신한 쿠션감이 있어
쓰기에 좋아요. 낱장에 쓸 때는 밑에 A4 용지나 다른 종이를 5~10장 정도 받쳐서
볼펜이 눌려질 수 있는 공간, 폭신함을 만들어주면 유성펜의 미끌거림이 보완되어
필기감도 좋아지고 필압 조절이 잘돼서 글씨가 진하고 선명하게 써져요.

2) 종이의 종류

쓰고 싶은 글씨체의 종류, 글씨의 크기, 글씨의 분량, 펜의 색깔, 글(내용)의 분위기 및 컨셉에 따라 종이를 선택하면 좀 더 다양한 느낌의 손글씨를 연출할 수 있습니다. 갖가지 종류의 종이에 손글씨를 써보면 종이마다 다른 느낌과 감성이 표현되는 것을 알 수 있어요.

(1) 무지(백지)

무지노트형, 캘리그라피 패드형(권 묶음), A4 용지 등 다양하게 선택할 수 있어요.
그냥 무지로 활용할 수 있고 원하는 줄 간격으로 나눠서 자유롭게 쓸 수도 있어요.
글씨를 쓰고 나서 줄은 지우고 손글씨만 돋보이게 연출할 수도 있어요.
어느 종이든 원하는 재질과 두께, 색상을 다양하게 선택할 수 있다는 것이 최고의 장점이에요. 글씨 연습의 기본인 선 긋기 연습에 가장 적합해요.

(2) 일자 줄지

선을 그을 필요가 없어서 무지보다 편하게 쓸 수 있어요. 줄의 폭이 0.5cm, 0.7cm, 0.8cm, 1cm 등 다양해서 원하는 조건에 맞춰 고르면 됩니다. 참고로 줄의 색은 흐린 것이 더 좋아요. 줄의 색이 너무 강하면 글씨가 선에 묻히기 때문에 주의해야 합니다.
일자 줄지는 글씨를 균형 있고 조화롭게 쓰는 연습에 아주 좋아요.
처음에는 특정 양식으로 연습을 하더라도 일자 줄지에 쓰는 연습을 같이 하면
글씨 실력이 빨리 늘 수 있어요.

(3) 원고지

한 글자의 구조를 이루는 초성(자음), 중성(모음), 종성(받침)의 비율을 연습하기에 효과적이에요. 또박또박 적는 재미를 느낄 수 있고 원고지만의 레트로 감성도 즐길 수 있어요. 원고지 줄의 색깔이 빨강, 파랑, 초록, 검정 등 여러 종류가 있어서 펜의 잉크 색상과 다양하게 매치하면 멋진 작품 제작도 가능하답니다.

(4) 방안지(모눈지)

격자 줄 종이 특유의 멋스러운 느낌이 강조되는 글씨를 쓰고 싶을 때 좋아요. 다만 가로 줄과 세로 줄이 있어서 글씨가 선에 묻히는 느낌이 일자 줄지보다 더 심해요. 글씨에 집중하기 어려워서 보기에 산만하고 부담스러울 수 있어요. 잘 비치는 무지 용지 아래 방안지를 받쳐놓고 그리드, 즉 '자' 역할로 활용해도 좋아요.

Tip 5.
손글씨에 알맞은 A4 용지 선택법

용지 두께가 너무 얇으면 구김과 비침이 있고, 펜의 번짐이 있을 수 있기 때문에 쓰고 싶은 필기구의 종류나 용도에 맞게 두께를 잘 선택해야 합니다.

용지 두께는 '평량'으로 확인할 수 있어요. 평량(g/㎡)은 용지를 1제곱미터(㎡) 크기로 환산했을 때의 무게를 그램(g)으로 나타낸 것을 말합니다. 종이가 얇을수록 평량이 작고 두꺼울수록 평량이 커져요.

일반 복사지나 프린트용으로 가장 많이 사용하는 것은 75g/㎡, 80g/㎡이에요. 두꺼운 종이는 120g/㎡, 150g/㎡, 180g/㎡ 등 종류가 다양해요. 글씨 쓰기 용도로는 120g/㎡ 이상이 어느 펜이든 번짐과 비침이 거의 없어서 무난하게 쓸 수 있어요.

명필이 되는
글씨 기초 훈련법

우리는 글씨를 잘 쓰는 사람을 보면 "타고난 명필"이라 말하곤 합니다.
그렇다면 타고난 명필의 글씨 습관을 배우면
누구든 글씨를 잘 쓸 수 있겠죠?

1. 명필의 보이지 않는 힘

사람들의 글씨체는 제각각 다르지만 시대를 초월해 명필이 가진 공통점은 바로 '필력(筆力)' 입니다. 필력, 즉 '글씨의 힘'은 펜을 종이에 세게 눌러서 쓰는 힘이 아니라 손끝이 떨리거나 바들바들 흔들리지 않고 곧게 쭉쭉, 마치 무언가 펜을 잡아주는 것처럼 글씨가 힘 있고 시원하게 뻗어나가는 느낌을 말합니다.

천천히 쓰는 정자체든 휘갈겨 쓰는 달필체든, 글씨체와는 상관없이 명필은 모두 한결같이 손에 좋은 필력을 가지고 있어요. 과연 그 비결은 무엇일까요?

1) 손 훈련법, 손에도 밥을 주고 일을 시켜라

글씨 쓰는 방법을 '아는 것'과 손으로 '쓰는 것'은 전혀 다른 문제입니다! 글씨체를 바꾸고 싶나요? 쓰고 싶은 글씨체가 있나요? 손끝(펜)을 마음먹은 대로 움직이고 글씨의 획을 그려낼 수 있다면, 원하는 글씨체를 한번 따라 쓰는 교정이 아니라, 평생토록 변하지 않는 내 글씨체로 만들 수 있습니다. 글씨를 잘 쓰려면 무엇보다 '손 훈련'이 중요한 이유입니다.

손 훈련은 바로 '선 훈련'입니다. 글씨의 힘은 다름 아닌 '선'에서 나옵니다!

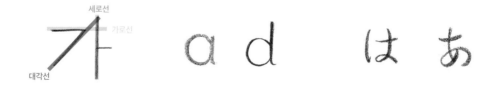

영어와 일본어는 직선도 있지만 기본적으로 '곡선'이 주가 되는 글자예요.
그러나 한글은 가로선, 대각선, 세로선, 또다시 가로선, 이렇게 선과 선이 만나면서 직선의 조합으로 만들어집니다. 한글의 이러한 특성을 알면 한글을 더 잘 쓸 수 있어요.
물론 한글에도 '이응(ㅇ)'과 같은 곡선이나 캘리그라피처럼 동글동글하게 쓰는 꾸밈 글씨도 많지만 글씨의 기본 뼈대는 바로 '직선'입니다. 즉 '선의 질'이 좋아야 명쾌한 글씨가 나옵니다.

선의 질이 좋다는 것은 선이 흔들리거나 흐트러짐 없이 곧고 반듯하며 굵기가 일정해서 선의 느낌이 명확하다는 것을 의미해요. 선의 질이 좋아야 선과 선이 만나 면이 되었을 때 면이 명쾌해집니다. 반대로 선이 흐트러지거나 선의 시작과 끝이 날아가고 명확하지 않으면, 면이 되었을 때 면의 느낌도 엉성하고 산만해집니다. 즉, 글씨가 명쾌하고 깔끔하지 못하며 힘이 없고 엉성한 글씨가 나오게 돼요.

따라서 선을 제대로 잘 그을 수 있어야 글씨를 잘 쓸 수 있고 선을 제대로 잘 긋는 데 필요한 손힘이 바로 '필력'입니다.

── → □ → 살라, 오늘이
　　　　　마지막 날인 것처럼
선이 반듯하고 분명해서 글씨가 힘 있고 깔끔해요.

── → □ → 살라, 오늘이
　　　　　마지막 날인 것처럼
선이 지저분하고 반듯하지 않아 글씨가 엉성하고 산만해요.

필력 테스트를 위해 아래 무지 종이에 연필로 선을 하나 길게 그어보세요.

가로로 천천히, 선 하나를 약 8초 정도 긋습니다. 최대한 선이 삐뚤빼뚤하지 않게 일정한 힘을 준다는 생각으로 흔들림 없이 그어봅니다.

손의 느낌이 어떤가요?

흔들림 없이 일정하고 균일한 힘으로 안정되고 곧게 잘 그을 수 있다면 선에 힘이 있다는 것이고, 펜 끝에서 나오는 선이 힘 있게 차고 나가서 의도대로 획을 그을 수 있다는 거예요. 그래야 연필을 끌고 다니면서 내가 원하는 모양대로 그려낼 수 있습니다. 내가 쓰고 싶은 대로 글씨가 써지게 되는 것이죠.

그런데 선 긋는 게 익숙치 않으면 선을 그리는 데 힘이 없고 선에 펜이 흔들흔들 딸려갑니다. 손이 '안정감 있게' 조종을 못한다는 것이죠. 당연히 원하는 모양대로 글씨를 쓸 수가 없습니다. 선이 맘대로 안 그려지는데, 선이 모여진 글씨는 당연히 더 힘들겠죠!

2. 선 긋기 훈련법 – 내 손의 필력을 최대치로!

손의 필력을 최대치로 끌어올리는 선 긋기 훈련은 아주 간단하고 쉬워서 누구나 따라 할수 있습니다.

1) 1단계 – 빠르고 길게 긋기

A4 용지나 무지 노트에 연필로 아래의 공간에 꽉 채워질 정도의 길이로 보기와 같이 줄을 긋습니다.

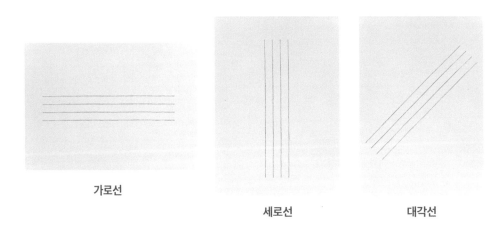

가로선

세로선 대각선

선 긋기 연습을 할 때 손의 자세는 이렇게 하면 좋아요.
- 손목을 고정하고 손가락만 까딱까딱 움직이는 게 아니고, 손목을 편안히 지면 위에 댄 상태에서 팔 전체로 움직이면서 그어줍니다. (손목이 안쪽으로 꺾이거나 휘어지지 않고 팔과 일직선이 되도록 유의합니다.)
- 손가락은 연필이 흔들거리지 않게 붙잡는 정도로만 힘을 주고 최대한 힘을 빼서 선이 안정되고 흔들리지 않도록 합니다. 손가락이 아닌 손목과 팔의 무게 중심을 이용해야 안정되고 힘 있는 선이 나옵니다.
- A4 용지나 무지 노트에 균일한 힘으로 선이 곧고 손목에 흔들리는 느낌 없이 자연스럽고 안정적으로 그어질 때까지 선 긋기 연습을 반복합니다.

1단계 선 긋기 연습 요령입니다.
- 1~2초 안에 선 한 줄을 긋는 속도로 빠르게 연습합니다.
- 흔들림이나 삐뚤거림 없이 선의 굵기가 곧고 일정하게 나오도록 합니다.
- 중간에 멈추지 않고 한 번에 일정한 속도로 긋습니다.
- 선의 시작과 끝이 날아가지 않도록 정확하게 마무리해줍니다. (휙 하고 버리듯 끝맺지 않도록 유의하세요.)

길게 긋기 연습 – 가로선 긋기

길게 긋기 연습 - 세로선 긋기

길게 긋기 연습 – 대각선 긋기

1단계 기초 연습을 통해 내 손힘으로 얼마나 안정적으로 선을 그을 수 있는지 기본 필력을 확인할 수 있었을 뿐만 아니라, 좀 더 균일한 힘으로 곧게 선을 그려 필력을 향상시킬 수 있었을 거예요.

이제 손의 기초 필력을 최대치로 끌어 올리는 2단계 연습을 시작합니다.

2) 2단계 - 천천히 길게 긋기

2단계 선 긋기 연습 요령입니다.

- 1단계와 동일하고 속도만 더 천천히 해서 긋습니다.
- 3~8초 안에 한 줄 선을 긋는 속도로, 익숙해질수록 더 느리게 긋습니다.
 속도가 느려지면 똑바로 선 긋기와 일정한 손힘을 유지하기가 더 힘들어집니다.
 종이에 선이 지나가는 느낌, 연필이 그어지는 느낌을 그대로 느끼면서 천천히 그어봅니다.

Q. 글씨는 빠르게 쓰는데 선 긋기 연습은 왜 천천히 해야 되나요?

A. 빠르게 짧은 선을 긋는 것보다 천천히 긴 선을 일정하고 균일한 힘으로 긋는 것이 훨씬 더 어렵습니다! 8초나 되는 긴 시간 동안 손에 안정된 힘이 계속 균일하게 유지되어야 굵기가 일정하고 곧은 선을 그을 수 있기 때문에 필력이 훨씬 더 요구됩니다.
그래서 천천히 선 긋기 연습을 하면 기본 필력이 엄청나게 늘어나게 됩니다. 필력이 높아져야 글씨를 빠르게 써도 흐트러짐 없이 탄탄하고 안정적인 글씨체가 유지됩니다. 천천히 쓸 때 글씨를 잘 쓰다가 빨리 쓸 때는 원래 글씨체가 나온다면, 빠른 속도를 버텨낼 수 있는 필력이 아직 부족해서입니다.

Q. 선 긋기 연습은 얼마나 해야 할까요?

A. 손의 떨림이나 펜의 흔들림 없이 안정적으로 능숙하게 선을 그을 수 있을 때까지 준비 운동처럼 매일 조금씩 꾸준히 계속합니다. 필요한 연습 시간에는 개인차가 있습니다. 열 번, 스무 번 만에 선이 잘 그어지는 사람도 있고, 백번 이백 번을 해야 겨우 안정적으로 그어지는 사람도 있습니다. 타고난 손의 필력에 따라 다르지만 꾸준히 연습한다면 필력은 시간문제일 뿐 글씨 연습만 몇 개월, 몇 년치 한 것과는 비교할 수 없을 만큼 엄청나게 늘어나게 됩니다!

3) 3단계 - 짧게 긋기(눈 훈련법)

선 긋기 훈련의 마지막 단계로, 1~2단계의 선 긋기 연습을 통해 최대치로 향상된 필력을 좀 더 짧은 선으로 함축시켜 담아내는 글씨 기본 획의 기초 훈련 및 눈 시선 훈련입니다.

글씨를 쓸 때는 '눈으로 쓴다'고 말할 수 있을 만큼 '눈'이 중요한 역할을 합니다. 바늘과 실처럼 글씨도 눈이 먼저 가고 이어서 손(필기구)이 그 뒤를 따라가야 바른 글씨, 명필이 비로소 완성됩니다. 내가 쓰고 있는 글씨와 써야 할 글씨를 모두 눈으로 보고 차분히 관찰하는 것만으로도 글씨는 180도 달라집니다. 말하자면, '눈'은 가상의 '그리드'인 셈입니다.

3단계 선 긋기 연습 요령입니다.
- 선을 긋는 속도는 너무 빠르지도 너무 느리지도 않게 내가 바르게 그을 수 있는 정도의 편한 속도로 긋습니다.
- 선을 긋는 순서는 아래 '가로선 긋기' 그림처럼 면을 이등분으로 나누어 정중앙부터 긋고, 2등분 된 면을 각각 2등분으로 그어 4등분으로, 4등분 된 면을 각각 2등분으로 그어 최종 8등분이 되도록 긋습니다.
- 손으로는 선을 긋지만 눈으로는 선의 이등분 위치가 맞는지, 선과 선 사이의 간격이 균일한지, 선이 곧게 나가고 있는지 등을 동시에 확인하며 집중해서 선을 긋습니다.
- 마음을 가다듬으면서 서두르지 않고 차분한 마음가짐을 유지합니다. 글씨를 쓸 때 자꾸만 성급하게 빠르게 쓰게 된다는 사람들이 많습니다. 마음가짐도 연습이 중요합니다. 눈으로 확인하고 손으로 긋고, 이 두 가지를 동시에 하려면 산만해지기 쉽습니다. 그만큼 집중해서 보고 쓰기를 하면서도 차분한 상태를 유지하는 것은 바른 글씨에 있어 가장 중요한 습관입니다.

(1) 가로선 긋기

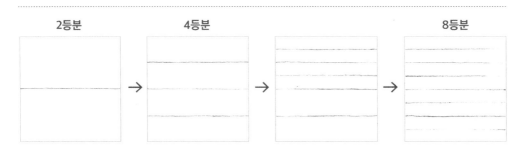

2등분　　　　**4등분**　　　　　　　　　　**8등분**

네모 칸 중간부터 선 긋기를 하는 이유: 글씨는 공간을 나누는 작업이에요.
눈에 공간 감각을 익히고 획간의 간격을 똑같게 맞추는 눈 훈련도 함께 효과적으로 할 수 있어요.

(2) 세로선 긋기

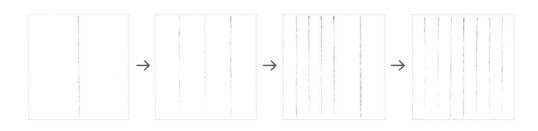

(3) 대각선 긋기

45도의 방향 감각을 느끼며 그어줍니다. 지금은 끝에서 끝, 눈에 보이는 지점을 연결하니까 쉽지만 백지의 공간에서 ㅅ,ㅈ을 쓸 때 중심이 맞으려면 45도의 느낌을 익히는 것이 중요해요.

(4) 원그리기

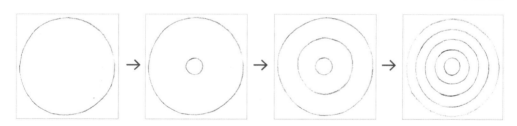

방향은 반드시 반시계 방향으로 하고 한 번에 그리기 힘들면 왼쪽 오른쪽 두 번에 나눠서 반원을 그리는 식으로 연습해도 좋아요.

(5) 안으로 향하는 원 / 밖으로 향하는 원

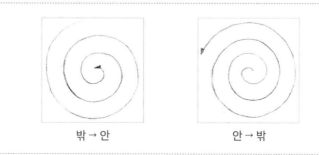

밖 → 안 안 → 밖

(6) 네모 긋기

(7) 안으로 향하는 네모 / 밖으로 향하는 네모

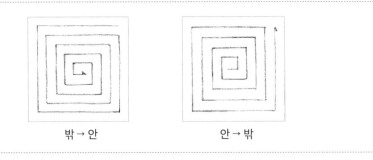

밖 → 안 안 → 밖

(8) 세모 긋기

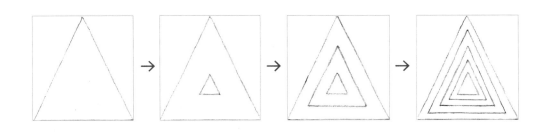

(9) 안으로 향하는 세모 / 밖으로 향하는 세모

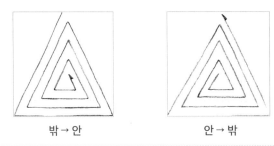

밖 → 안 안 → 밖

맬맬직선체

선의 조합으로 이루어진, 글자의 가장 기본 형태인 직선체 연습을 통해
선의 시작과 끝, 이음새를 명확하게 연결하고 선을 반듯이 그어
깔끔한 글씨를 쓸 수 있어요.

1. 맬맬직선체 연습 요령

처음 연습을 시작할 때는 '글자'를 쓰는 게 아니라 선 긋기 '그림'을 그린다는 느낌으로 반듯하게, 이음새는 정확하게 선을 그어 이어줍니다.

선은 자신 있게 긋는 것이 가장 중요해요. 그리고 '눈'으로 쓰세요. 아주 천천히, 3초에 한 글자씩 적는 속도로 선을 긋습니다. 손이 쓰는 글자의 전체 모양을 눈으로 보면서 확인하고 씁니다. 눈으로 보고, 손으로 쓰고, 눈으로 보고, 손으로 쓰고 이 과정을 차분히 반복합니다. 눈으로 60퍼센트 손으로 40퍼센트, 바른 글씨 습관을 들이는 과정입니다.

한 획은 동일한 속도로 한 번에 긋습니다. 선을 긋는 도중에 멈추거나 머뭇거리면 선을 긋던 힘의 크기가 달라져서 글씨에서 바로 티가 납니다. 동일한 힘과 속도를 유지하며 선을 그어야 매끄러운 선이 나와서 깔끔한 글자가 됩니다.

1) 선이 휘지 않고 반듯하게
선이 반듯하지 않으면 글자 모양이 일정하지 않고 글자 간의 간격도 맞추기 어려워요.

(X) 햇살 가득 머금은 파란 잎새

(O) 햇살 가득 머금은 파란 잎새

2) 이음새가 겹치거나 끊어지지 않게
선의 이음새 연결이 정확하지 않으면 글자 중간에 공백이 생겨 글자 크기가 커져서 삐뚤빼뚤해지고, 하나하나 따로 노는 느낌이 나서 엉성하고 산만한 글씨가 돼요.

(X) 마른 나뭇가지 잎사귀

(O) 마른 나뭇가지 잎사귀

3) 선이 명확하고 시작과 끝은 날리지 않고 분명하게

선이 명확하지 않으면 글자가 또렷하지 않고 불규칙해 지저분해 보여요.

(X) 가을은 하늘이 아름다운 계절

(O) 가을은 하늘이 아름다운 계절

Tip 6.
직선체의 비밀

직선체에 어떤 디테일을 추가하느냐에 따라 완전히 다른, 수십 가지 다양한 글씨체가 탄생합니다. 즉, 글씨체의 기본이 바로 '직선체' 라 할 수 있어요.

선의 결합이 탄탄히 되어 있지 않은 상태에서 디테일이 추가되면 겨우 잡혀 있던 글씨의 기본 선마저 흐트러지게 됩니다. 기본도 안 되고 디테일도 안 되는, 이도 저도 아닌 글씨가 되는 것이죠.

글자의 기본 선을 먼저 다져놓고 디테일을 더하면 기본이 탄탄하면서도 특유의 멋이 살아 있는 다양한 글씨체를 손쉽게 쓸 수 있답니다.

직선체	디테일	흘림체		직선체	디테일	흘림체
│ + ⟩ → │ ⟩				— + ⌣ ⌒ →		(O) / (X)

(O) (X)

2. 맬맬직선체 쓰기 실전 연습

가	가	가
갖	갖	갖
고	고	고
글	글	글
너	너	너
널	널	널
누	누	누
느	느	느
대	대	대
단	단	단
드	드	드
둥	둥	둥

려	려	려				
련	련	련				
로	로	로				
료	료	료				
메	메	메				
몇	몇	몇				
모	모	모				
몸	몸	몸				
벼	벼	벼				
밭	밭	밭				
부	부	부				
붓	붓	붓				

세 세 세

석 석 석

쇼 쇼 쇼

숲 숲 숲

애 애 애

억 억 억

우 우 우

용 용 용

제 제 제

잡 잡 잡

주 주 주

종 종 종

차	차	차				
적	적	적				
츄	츄	츄				
충	충	충				
켜	켜	켜				
칼	칼	칼				
크	크	크				
콕	콕	콕				
테	테	테				
타	타	타				
튜	튜	튜				
튼	튼	튼				

맬맬직선체 쓰기 실전 연습

퍼	퍼	퍼					
팥	팥	팥					
표	표	표					
풀	풀	풀					
혜	혜	혜					
함	함	함					
휴	휴	휴					
훅	훅	훅					

Tip 7.
글씨 연습은 '조금씩 매일 즐겁게'입니다

글씨 연습은 하루에 몇 시간씩 욕심내서 많이 하는 것보다 하루에 15~30분이라도 꾸준히 하는 것이 더 효과적입니다. 물론 하루에 3~4시간씩 꾸준히 할 수 있다면 좋겠지만 지치지 않고 재밌게 즐기면서 하는 것이 제일 중요해요. 포기하지 않고 즐기며 쓰다 보면 반드시 바꿀 수 있는 것이 글씨이기 때문입니다.

맬맬정자체

글자의 기본 구조와 비율만 내 것으로 만들면,
어떤 글씨체든 예쁘고 멋지게 쓸 수 있는 기본기를 갖출 수 있어요.

1. 맬맬정자체 연습 요령

정자체를 기본으로 글자의 구조와 비율을 익히고 연습합니다.

자음(초성) + 모음(중성) + 받침(종성)으로 결합되는 글자의 기본 구조와 비율을 정확히 익히면 바른 글씨를 쓸 수 있고, 글씨를 보는 눈이 생겨서 다양한 글씨체의 비율을 빠르게 파악해 내 손글씨로 쓸 수 있습니다.

1) 줄 간격과 글자 크기

글씨는 일자 줄 노트의 선을 기본선으로 밑 선에 붙여 쓰고, 한 칸 폭(높이)의 약 70퍼센트를 글씨가 차지하고 나머지 30퍼센트는 여백으로 남기는 것을 기본으로 합니다. 글씨 비중이 너무 적으면 글씨가 작아 답답해 보이고, 글씨 비중이 너무 크면 여백이 없어 숨 막히는 느낌이 듭니다. 따라서 정자체는 다음과 같은 기본 틀에 맞춰서 연습을 합니다.

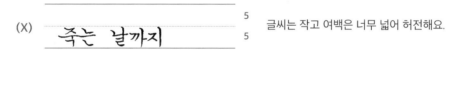

(X) 죽는 날까지 5 5 글씨는 작고 여백은 너무 넓어 허전해요.

(X) 죽는 날까지 1 9 여백이 너무 좁고 글씨만 커서 답답해요.

(O) 죽는 날까지 3 7 글씨와 여백은 7:3 비율이 가장 보기 좋아요.

2) 글씨의 운명은 첫 점에서 결정된다

눈길이 간 곳에 펜이 닿는 그 순간이 글씨에서도 가장 중요한 순간이에요.

<A>

죽는 날까지 하늘을
우러러 한 점
부끄럼이 없기를

가지런히 바르게 쓴 노트 글씨의 모습입니다. 글자끼리 키도 맞고 가지런히 잘 쓴 글씨인데요. 자세히 보면 각 글자의 첫 '시작점' 위치가 똑같지 않고 제각각 다 다릅니다. 이 시작점이 모두 같아진다면 어떻게 될까요?

죽는 날까지 하늘을
우러러 한 점
부끄럼이 없기를

각 글자의 시작점을 첫 글자의 시작점에 일률적으로 맞춰서 쓴 글씨입니다. 시작점이 모두 같아지니 글씨가 가지런하지 않고 들쭉날쭉 제멋대로 글씨가 되어버렸네요.

<C>

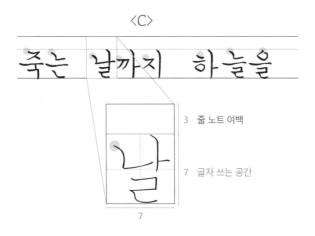

죽는 날까지 하늘을

3 줄 노트 여백

7 글자 쓰는 공간

7

'날'이라는 글자를 쓰기 위해서는 첫 점을 어디에다 찍을 것인가가 무엇보다 중요합니다. 시작점을 어디서 시작하느냐에 따라 ㄴ의 위치와 ㅏ의 위치 그리고 받침 ㄹ의 위치가 정해지고 노트 줄 안에서 그 글자의 위치도 달라지기 때문이에요.

우리가 실제로 글씨를 쓸 때는 단어와 문장으로 쓰게 되죠. 그래서 처음에 한 칸에 한 글자씩 쓸때부터 한 칸 안에서 정확한 시작점 위치에 글씨를 쓰는 연습을 해야지 앞뒤의 다른 글자와 키높이, 비율 등 균형이 맞아지고, 문장 줄이 삐뚤지 않고 가지런한 글씨를 쓸 수 있습니다.

2. 맬맬정자체 시작점의 규칙 6가지

　한글은 14개의 자음과 21개의 모음이 만나 무수히 많은 글자가 만들어집니다. 수많은 글자마다 시작점의 위치가 제각각인 것처럼 보이죠. 하지만 그 안에는 단순한 6가지 규칙이 있어요. 시작점 규칙을 알면 모든 글자를 가지런하게 잘 쓸 수 있습니다. 이러한 시작점 규칙을 단순화하고, 자음·모음·받침의 황금비율을 분석해 누구나 따라 쓰기 연습을 하기 쉽도록 '맬맬치트키폼'을 만들었어요!

맬맬치트키폼 – 정자체 6가지 유형과 시작점

[기]형	[긱]형	[그]형	[극]형	[구]형	[국]형

1) 신기한 손글씨 비법 맬맬치트키폼 - 정자체 6형

① [기]형 : 자음 + 세로모음(받침 없음)

자음방 & 모음방
가운데 세로 중심선을 기준으로
왼쪽이 자음방, 오른쪽이 모음방이에요.

● **1. 자음 시작점**
 자음은 자음방을 세로로 3등분해서 1/3 지점,
 자음방을 가로로 3등분 해서 1/3 지점이 서로 만나는 곳에서 시작해요.
 (참고 : ㄴ,ㅁ - 자음 시작점보다 조금 왼쪽에서 시작,
 ㅂ - 자음 시작점보다 조금 아래에서 시작,
 ㅅ,ㅇ - 자음 위치의 중앙에서 시작,
 ㅊ,ㅎ - 자음 시작점보다 조금 위쪽, 조금 우측에서 시작)

● **2. 자음 위치**
 자음은 가운데 세로 중심선에 맞닿게 쓰고,
 자음방의 중앙에 오도록 씁니다.

● **1. 모음 시작점**
 모음은 세로 중심선에서 자음의 가로폭보다 살짝 좁게 떼고 모음방 위쪽 끝에서 시작해요.

● **2. 모음 위치**
 모음방의 정중앙에 쓰고 모음방 아래쪽 끝까지 오도록 씁니다.

*치트키폼의 구분 표시선은 글자에서 자음덩어리, 모음덩어리 그리고 받침덩어리가 위치하는
'영역개념'을 쉽게 이해시키기 위한 구분 선일 뿐, 글씨 획을 선에 꼭 맞춰서 써야 하는 것은 아니에요!
글씨 쓸 때는 자음, 모음 형태에 따라 주어진 공간에 채워주는 느낌으로 편하게 쓰면 됩니다.

[기]형의 예시

* ㄴ의 폭보다 살짝 좁게 떼고 ㅏ를 썼어요. ㄴ의
 가로획은 ㅏ 모음 쪽으로 꼬리를 좀 더 길게
 빼 줍니다.

** ㅎ은 획수가 많은 자음이므로 기본 공간보다
 공간을 조금 더 써야 자연스러워요. (그러나
 너무 길쭉해지면 안 돼요.)

② [긱]형 : [기]형 + 받침

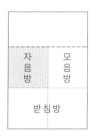

자음방 & 모음방 & 받침방
가운데 세로 중심선과 가로 중심선 기준으로
왼쪽 상단이 자음방, 오른쪽 상단이 모음방,
아래쪽이 받침방이에요.

● **1. 자음 시작점**
자음은 자음방을 세로로 3등분을 해서 1/3 지점, 자음방을 가로로 3등분 해서
1/3 지점이 서로 만나는 곳에서 시작해요.
(참고 : ㄴ,ㅁ - 자음 시작점보다 조금 왼쪽에서 시작, ㅂ - 자음 시작점보다 조금 아래에서 시작,
ㅅ,ㅇ - 자음 위치의 중앙에서 시작, ㅊ,ㅎ - 자음 시작점보다 조금 위쪽, 조금 우측에서 시작)

● **2. 자음 위치**
좌측 상단에 쓰고, 세로 가로 중앙선에 맞닿게 씁니다.

● **1. 모음 시작점**
모음은 세로 중심선에서 자음의 가로폭보다 살짝 좁게 떼고 모음방 위쪽 끝에서 시작해요.

● **2. 모음 위치**
받침에 붙지 않도록 가로 중심선을 살짝 넘어 짧게 마무리합니다.

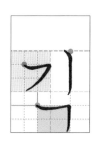

● **1. 받침 시작점**
받침은 받침방을 가로로 3등분 해서 1/3 지점, 초성 자음의 1/2 지점이 서로 만나는 곳에서
시작해요. (참고 : ㄴ - 받침 시작점보다 조금 아래, 조금 왼쪽에서 시작, ㅁ - 받침 시작점보다
조금 왼쪽에서 시작, ㅂ - 받침 시작점보다 조금 아래에서 시작, ㅅ,ㅇ - 받침 위치의 중앙에서
시작, ㅊ,ㅎ - 받침 시작점보다 조금 위쪽, 조금 우측에서 시작)

● **2. 받침 위치**
모음과 동일선상에 오도록 우측 기준선을 맞춰 씁니다. (기본적으로 받침의 크기는 초성의
크기와 동일해요. 그러나 받침을 초성보다 살짝 크게 써도 안정감이 있어 좋아요.)

[긱]형의 예시

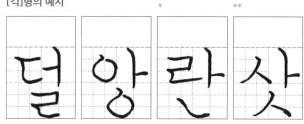

* ㄹ의 폭보다 살짝 좁게 떼고 ㅏ를 썼어요. ㄹ 마무
리는 ㅏ 모음 쪽으로 꼬리를 좀 더 길게 빼줍니다.

** ㅅ은 삐치는 획이라 기본 공간보다 끝이 살짝
삐져나와야 글씨가 답답해 보이지 않아요.

③ [그]형 : 자음 + ㅡ, ㅗ, ㅛ (받침 없음)

자음방 & 모음방
가운데 가로 중심선을 기준으로
위쪽이 자음방, 아래쪽이 모음방이에요.

● **1. 자음 시작점**
자음은 자음방을 세로로 3등분 해서 1/3 지점,
자음방을 가로로 3등분 해서 1/3 지점이
서로 만나는 곳에서 시작해요.
(참고 : ㄴ - 자음 시작점보다 조금 아래, 조금 왼쪽에서 시작,
　　　ㅁ - 자음 시작점보다 조금 왼쪽에서 시작,
　　　ㅂ - 자음 시작점보다 조금 아래에서 시작,
　　　ㅅ,ㅇ - 자음 위치의 중앙에서 시작,
　　　ㅊ,ㅎ - 자음 시작점보다 조금 위쪽, 조금 우측에서 시작)

● **2. 자음 위치**
자음은 자음방 중앙에 오도록
가로 중심선에 걸치도록 씁니다.

● **1. 모음 시작점**
모음은 가로 중심선에서 자음의 높이보다 살짝 좁게 떼고 모음방의 왼쪽 끝에서 시작해요.

● **2. 모음 위치**
모음방의 세로 정중앙에 쓰고, 모음의 중심을 기준으로 오른쪽을 살짝 짧게 마무리합니다.

[그]형의 예시

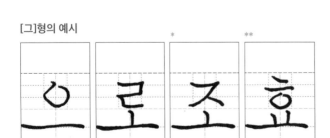

* ㅈ은 삐치는 획이라 기본 공간보다 끝이 살짝
삐져나와야 글씨가 답답해 보이지 않아요.

** ㅎ은 획수가 많은 자음이므로 기본 공간보다
공간을 조금 더 써야 자연스러워요. (그러나
너무 길쭉해지면 안 돼요.)

④ [극]형 : [그]형 + 받침

자음방 & 모음방 & 받침방
가운데 가로 중심선을 기준으로 위쪽이 자음방,
가로 중심선이 모음방, 아래쪽이 받침방이에요.

● **1. 자음 시작점**
자음은 자음방을 세로로 3등분 하여 1/3 지점에서 시작해요.
(참고 : ㄴ - 자음 시작점보다 조금 아래, 조금 왼쪽에서 시작, ㅁ - 자음 시작점보다 조금 왼
쪽에서 시작, ㅂ - 자음 시작점보다 조금 아래에서 시작, ㅅ,ㅇ - 자음 위치의 중앙에서 시작,
ㅊ,ㅎ - 자음 시작점 조금 우측에서 시작)

● **2. 자음 위치**
자음방 위쪽 중앙에 위치하고 자음방을 가로로 3등분 하여 2/3 지점,
세로로 3등분 하여 2/3 지점까지 걸쳐 씁니다.

● **1. 모음 시작점**
모음은 가로 중심선 왼쪽 끝에서 시작해요.

● **2. 모음 위치**
모음 중심을 기준으로 오른쪽을 살짝 짧게 마무리합니다.

● **1. 받침 시작점**
받침은 자음과 모음 사이 공간만큼 가로 중심선에서 아래로 내려와서 쓰고 받침방을 세로로
3등분 해서 1/3 지점에서 시작해요. (참고 : ㄴ - 받침 시작점보다 조금 아래, 왼쪽에서 시작,
ㅁ - 받침 시작점보다 조금 왼쪽에서 시작, ㅂ - 받침 시작점보다 조금 아래에서 시작,
ㅅ,ㅇ - 받침 위치의 중앙에서 시작, ㅊ,ㅎ - 받침 시작점보다 조금 위쪽, 조금 우측에서 시작)

● **2. 받침 위치**
위 자음의 오른쪽 기준선과 동일선상에 오도록 맞춰서 씁니다. (기본적으로 받침의 크기는
초성의 크기와 동일해요. 그러나 받침을 초성보다 살짝 크게 써도 안정감이 있어 좋아요.)

[극]형의 예시

* ㅍ은 받침으로 올 때 마지막 가로 획을 기본 공간
보다 살짝 넓게 써줘야 답답해 보이지 않아요.

** ㅊ은 획수가 많고 삐치는 획이라 기본 공간보다
끝이 살짝 삐져나와야 글씨가 답답해 보이지 않
아요.

⑤ [구]형 : 자음 + ㅜ, ㅠ (받침 없음)

자음방 & 모음방
가운데 가로 중심선을 기준으로
위쪽이 자음방, 가로 중심선과 아래쪽이 모음방이에요.

● **1. 자음 시작점**
　자음은 자음방을 세로로 3등분 해서 1/3 지점에서 시작해요.
　(참고 : ㄴ - 자음 시작점보다 조금 아래, 조금 왼쪽에서 시작,
　　　　ㅁ - 자음 시작점보다 조금 왼쪽에서 시작,
　　　　ㅂ - 자음 시작점보다 조금 아래에서 시작,
　　　　ㅅ, ㅇ - 자음 위치의 중앙에서 시작,
　　　　ㅊ, ㅎ - 자음 시작점보다 조금 우측에서 시작)

● **2. 자음 위치**
　자음은 자음방 위쪽 중앙에 위치하고 자음방을 가로로 3등분 하여 2/3 지점,
　세로로 3등분하여 2/3 지점까지 걸쳐 씁니다.

● **1. 모음 시작점**
　모음은 가로 중심선 왼쪽 끝에서 시작해요.

● **2. 모음 위치**
　가로획(ㅡ)은 모음 중심을 기준으로 오른쪽을 살짝 짧게 쓰고, 세로획(ㅣ)은
　세로 중심선 정중앙에서 시작해 세로 중심선에서 살짝 오른쪽으로 내려오게 씁니다.

[구]형의 예시

* ㅅ은 삐치는 획이라 기본 공간보다 끝이 살짝
　삐져나와야 글씨가 답답해 보이지 않아요.

** ㅎ은 획수가 많은 자음이므로 기본 공간보다
　　공간을 조금 더 써야 자연스러워요. (그러나
　　너무 길쭉해지면 안 돼요.)

⑥ [국]형 : [구]형 + 받침

자음방 & 모음방 & 받침방
가운데 가로 중심선을 기준으로 위쪽이 자음방,
가로중앙이 모음방, 아래쪽이 받침방이에요.

● **1. 자음 시작점**
자음은 자음방을 세로로 3등분 하여 1/3 지점에서 시작해요.
(참고 : ㄴ – 자음 시작점보다 조금 아래, 조금 왼쪽에서 시작, ㅁ – 자음 시작점보다
조금 왼쪽에서 시작, ㅂ – 자음 시작점보다 조금 아래에서 시작, ㅅ,ㅇ – 자음 위치의
중앙에서 시작, ㅊ,ㅎ – 자음 시작점보다 조금 우측에서 시작)

● **2. 자음 위치**
자음방 위쪽 중앙에 위치하고 자음방을 가로로 3등분 하여 2/3 지점, 세로로 3등분 하여
2/3지점까지 걸쳐 씁니다.

● **1. 모음 시작점**
모음은 가로 중앙선 살짝 위, 왼쪽 끝에서 시작해요.

● **2. 모음 위치**
가로획(ㅡ)은 모음 중심을 기준으로 오른쪽을 살짝 짧게 쓰고 세로 점획은 세로 중심선 정중앙
에서 시작해 세로 중심선에서 살짝 우측으로 내려오게 쓰고 받침방의 1/4까지 내려오게 씁니다.

● **1. 받침 시작점**
받침은 받침방을 가로로 4등분 해서 1/4 지점, 받침방을 세로로 3등분 해서 1/3 지점이 서로
만나는 곳에서 시작해요. (참고 : ㄴ – 받침 시작점보다 조금 아래, 조금 왼쪽에서 시작,
ㅁ – 받침 시작점보다 조금 왼쪽에서 시작, ㅂ – 받침 시작점보다 조금 아래에서 시작,
ㅅ,ㅇ – 받침 위치의 중앙에서 시작, ㅊ,ㅎ – 받침 시작점의 조금 우측에서 시작)

● **2. 받침 위치**
위 자음의 오른쪽 기준선과 동일선상에 오도록 맞춰서 씁니다. (기본적으로 받침의 크기는
초성의 크기와 동일해요. 그러나 받침을 초성보다 살짝 크게 써도 안정감이 있어 좋아요.)

[국]형의 예시

* ㅅ과 ㅊ은 삐치는 획이라 기본 공간보다 끝이
살짝 삐져나와야 글씨가 답답해 보이지 않아요.

** ㅎ은 획수가 많은 자음이므로 기본 공간보다
공간을 조금 더 써야 자연스러워요. (그러나
너무 길쭉해지면 안 돼요.)

Tip 8.

글자 '키'의 비밀

'기, 긱, 그, 극, 구, 국' 6가지 자형 중에서 5가지 '기, 긱 극, 구, 국'형은 가로 너비보다 세로 키가 더 긴 형태로 글자 키 높이가 모두 동일합니다. 나머지 '그'형만 키가 낮음에 주의하세요!

기 긱 그 극 구 국

2) 맬맬정자체 자음과 모음 쓰기

자음은 쓰이는 위치와 어떤 모음과 함께 결합하느냐에 따라 그 형태가 조금씩 달라집니다. 위치에 맞는 자음을 써야 멋진 글씨를 쓸 수 있어요

먼저, 정자체의 자음과 모음 쓰는 법을 간단히 알아본 다음 맬맬정자체 실전 연습을 시작해 볼게요.

(1) 맬맬정자체 자음 쓰기

ㄱ	모양	쓰임	예시
	ㄱ	ㅣ,ㅏ,ㅑ,ㅓ,ㅕ,ㅐ,ㅒ,ㅔ,ㅖ	기 가 갸 거 겨 개 게
	ㄱ	ㅡ,ㅜ,ㅠ,ㅢ,ㅟ,ㅝ,ㅞ ㅗ,ㅛ,ㅚ,ㅘ,ㅙ	그 고 교 구 규
	ㄱ	받침으로 사용될 때	덕 박 식 록 욱 즉

64

ㄴ	모양	쓰임	예시
	ㄴ	ㅣ,ㅏ,ㅑ,ㅐ,ㅒ	니 나 냐 내
	ㄴ	ㅓ,ㅕ,ㅔ,ㅖ	너 녀 네
	ㄴ	ㅡ,ㅜ,ㅠ,ㅢ,ㅟ,ㅝ,ㅞ ㅗ,ㅛ,ㅚ,ㅘ,ㅙ	느 노 뇨 누 뉴
	ㄴ	받침으로 사용될 때	간 런 면 은 는 손

ㄷ	모양	쓰임	예시
	ㄷ	ㅣ,ㅏ,ㅑ,ㅐ,ㅒ	디 다 대
	ㄷ	ㅓ,ㅕ,ㅔ,ㅖ	더 뎌 데
	ㄷ	ㅡ,ㅜ,ㅠ,ㅢ,ㅟ,ㅝ,ㅞ ㅗ,ㅛ,ㅚ,ㅘ,ㅙ	드 도 됴 두 듀
	ㄷ	받침으로 사용될 때	간 받 얻 듣

ㄹ	모양	쓰임	예시
	ㄹ	ㅣ,ㅏ,ㅑ,ㅐ,ㅒ	리 라 랴 래
	ㄹ	ㅓ,ㅕ,ㅔ,ㅖ	러 려 레
	ㄹ	ㅡ,ㅜ,ㅠ,ㅢ,ㅟ,ㅝ,ㅞ ㅗ,ㅛ,ㅚ,ㅘ,ㅙ	르 로 료 루 류
	ㄹ	받침으로 사용될 때	걸 널 할 늘 를 올

ㅁ	모양	쓰임	예시
	ㅁ	'ㅁ'은 어디서나 동일해요.	마 면 메 므 물 몸 함

ㅂ	모양	쓰임	예시
	ㅂ	ㅣ,ㅏ,ㅑ,ㅓ,ㅕ,ㅐ,ㅒ,ㅔ,ㅖ 받침	비 바 버 벼 배 베
	ㅂ	ㅡ,ㅜ,ㅠ,ㅢ,ㅟ,ㅝ,ㅞ ㅗ,ㅛ,ㅚ,ㅘ,ㅙ	브 보 뵤 부 뷰

'ㅂ'의 모양은 기본적으로 동일하지만 가로모음과 함께 올 때는 살짝 납작하게(키 작게) 써줘야 글씨가 길쭉해지지 않아 자연스러워요.

ㅅ	모양	쓰임	예시
	ㅅ	ㅣ,ㅏ,ㅑ,ㅐ,ㅒ,받침	시 사 샤 새 갓 엿 듯
	ㅅ	ㅓ,ㅕ,ㅔ,ㅖ	서 셔 세
	ㅅ	ㅡ,ㅜ,ㅠ,ㅢ,ㅟ,ㅝ,ㅞ ㅗ,ㅛ,ㅚ,ㅘ,ㅙ	스 소 쇼 수 슈 쇄 쉬

ㅇ	모양	쓰임	예시
	ㅇ	'ㅇ'은 어디서나 동일해요.	아 어 야 에 으 깅 중

ㅈ	모양	쓰임	예시
	ㅈ	ㅣ,ㅏ,ㅑ,ㅐ,ㅒ,받침	지 자 재 잦 늦 곶
	ㅈ	ㅓ,ㅕ,ㅔ,ㅖ	저 져 제
	ㅈ	ㅡ,ㅜ,ㅠ,ㅢ,ㅟ,ㅝ,ㅞ ㅗ,ㅛ,ㅚ,ㅘ,ㅙ	즈 조 죠 주 쥬

ㅊ	모양	쓰임	예시
	ㅊ	ㅣ,ㅏ,ㅑ,ㅐ,ㅒ,받침	치 차 채 숯 낯
	ㅊ	ㅓ,ㅕ,ㅔ,ㅖ	처 쳐 체
	ㅊ	ㅡ,ㅜ,ㅠ,ㅢ,ㅟ,ㅝ,ㅞ ㅗ,ㅛ,ㅚ,ㅘ,ㅙ	츠 초 쵸 추 츄

ㅋ	모양	쓰임	예시
	ㅋ	ㅣ,ㅏ,ㅑ,ㅓ,ㅕ,ㅐ,ㅒ,ㅔ,ㅖ	키 카 커 켜 캐 케
	ㅋ	ㅡ,ㅜ,ㅠ,ㅢ,ㅟ,ㅝ,ㅞ ㅗ,ㅛ,ㅚ,ㅘ,ㅙ	크 코 쿄 쿠 큐
	ㅋ	받침으로 사용될 때	녘 엌

ㅌ	모양	쓰임	예시
	ㅌ	ㅣ,ㅏ,ㅑ,ㅐ,ㅒ	티 타 태
	ㅌ	ㅓ,ㅕ,ㅔ,ㅖ	터 터 테
	ㅌ	ㅡ,ㅜ,ㅠ,ㅢ,ㅟ,ㅝ,ㅞ ㅗ,ㅛ,ㅚ,ㅘ,ㅙ	트 토 툐 투 튜
	ㅌ	받침으로 사용될 때	같 별 솥

ㅍ	모양	쓰임	예시
	ㅍ	ㅣ,ㅏ,ㅑ,ㅐ,ㅒ	피 파 패
	ㅍ	ㅓ,ㅕ,ㅔ,ㅖ	퍼 펴 페 폐
	ㅍ	ㅡ,ㅜ,ㅠ,ㅢ,ㅟ,ㅝ,ㅞ ㅗ,ㅛ,ㅚ,ㅘ,ㅙ	프 포 표 푸 퓨
	ㅍ	받침으로 사용될 때	갚 옆 늪

ㅎ	모양	쓰임	예시
	ㅎ	'ㅎ'은 어디서나 동일해요.	하 혀 헤 호 훔 낳 좋

(2) 맬맬정자체 모음 쓰기

ㅣ	끝은 삐침으로 가볍고 날카롭게 빼줍니다.	(X) 리 (O) 리
ㅏ	가로 점획은 'ㅣ' 모음 정중앙보다 약간 밑에서 시작해서 쓰고 아래로 처지지 않도록 합니다.	(X) 가 (O) 가 (X) 다 (O) 다
ㅑ	두 가로 점획의 끝이 서로 살짝 벌어지도록 쓰고 간격이 너무 가깝지 않도록 합니다.	(X) 야 (O) 야
ㅓ	가로 점획은 자음의 중심에 맞춰 시작해 살짝 올려 쓰고 'ㅣ' 모음의 중간에 붙입니다.	(X) 서 (O) 서 (X) 저 (O) 저
ㅕ	자음의 중앙과 'ㅕ' 모음의 중앙이 맞도록 쓰고 안쪽으로 살짝 넓게 해요.	(X) 여 (O) 여 (X) 벼 (O) 벼
ㅐ	첫 세로획은 짧게 쓰고 자음과 모음 획 사이에 간격을 일정하게 유지해야 해요.	(X) 개 (O) 개 (X) 재 (O) 재
ㅒ	첫 세로획은 짧게 쓰고 자음의 중앙과 'ㅒ' 모음의 중앙이 맞도록 씁니다.	(X) 얘 (O) 얘
ㅔ	첫 세로획은 짧게 쓰고 가로 점획은 자음의 중앙에서 시작해 'ㅣ' 모음으로 연결해요.	(X) 네 (O) 네 (X) 제 (O) 제
ㅖ	첫 세로획은 짧게 쓰고 두 가로 점획 안쪽이 살짝 넓게 써줍니다.	(X) 예 (O) 예 (X) 예 (O) 예
ㅡ	힘주고 시작해서 중간에 가볍게 힘을 빼고 끝에 다시 힘을 주어 마무리해요.	(X) 느 (O) 느
ㅜ	가로획은 오른쪽보다 왼쪽을 살짝 길게 쓰고 세로획은 정중앙보다 살짝 우측으로 써줍니다.	(X) 우 (O) 우 (X) 부 (O) 부
ㅠ	둘째 세로획이 첫 세로획보다 길게 쓰고 자음의 오른쪽 기준선에 맞도록 해요.	(X) 뮤 (O) 뮤 (X) 유 (O) 유

ㅢ	가로획은 'ㅣ'획의 대략 1/3 위치에 접획해줍니다.	(X) 의 (O) 의		
ㅟ	'ㅜ'와 'ㅣ' 사이 간격이 비좁아지지 않도록 유의합니다.	(X) 위 (O) 위		
ㅝ	'ㅜ'와 'ㅓ'가 붙지 않도록 간격을 유지해서 씁니다.	(X) 줘 (O) 줘	(X) 워 (O) 워	
ㅞ	'ㅜ'가 너무 크기 않게, 셋째 획이 둘째 획에 닿거나 첫째 획보다 올라가지 않게 씁니다.	(X) 웨 (O) 웨	(X) 쉐 (O) 쉐	
ㅗ	가로획은 세로 점획을 기준으로 오른쪽보다 왼쪽이 좀 더 길게 빼줍니다.	(X) 로 (O) 로	(X) 오 (O) 오	
ㅛ	두 가로 점획의 간격이 너무 비좁아 지지 않게 씁니다.	(X) 교 (O) 교		
ㅚ	'ㅗ' 끝은 가볍게 'ㅣ'에 연결시키고 너무 넓어지지 않게 씁니다.	(X) 외 (O) 외	(X) 죄 (O) 죄	
ㅘ	'ㅗ'와 'ㅣ'를 붙도록 하고 둘째 획의 연장선상에 넷째 획을 쓴다는 느낌으로 씁니다.	(X) 과 (O) 과		
ㅙ	'ㅗ'와 'ㅐ'는 붙이고 셋째 획은 키를 작게 써줍니다.	(X) 왜 (O) 왜		

3. 맬맬정자체 쓰기 실전 연습

6가지 자형을 모두 익혔으니 이제 맬맬치트키폼에 실전 연습을 시작합니다.

1) 맬맬정자체 한 글자 쓰기

- 처음에는 한 글자를 2~3초 안에 쓰면서 천천히 연습합니다.
- 글자의 시작점과 자음 모음 받침의 영역을 눈으로 익히면서 위치를 잡도록 합니다.
- 글씨 틀에 연습한 다음 글씨 틀이 없어도 잘 쓸 수 있도록 빈칸에 연습합니다.
- 글자의 위치 잡기와 비율에 익숙해지면 쓰는 속도가 자연스럽게 빨라지므로 일부러 의식
 해서 빨리 쓰려고 하지 않아도 됩니다.

Tip 9.
맬맬치트키폼 응용

맬맬치트키폼은 한글의 기본 구조를 분석해 쉽게 익힐 수 있도록 만든 글자 틀로, 누구든 여기에 맞춰 연습을 하면 아주 쉽고 빠르게 악필 교정을 할 수 있습니다. 단, 우리말 한글의 다양한 특성상 자모의 형태에 따라 응용을 하면 글자를 더욱 예쁘게 쓸 수 있답니다!

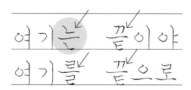

'는, 끝, 를, 끝' 이 네 글자 모두 [ㅋ]형 글자예요. 그러나 써놓고 봤을 때 '끝, 를'에 비해 '는'이 살짝 어색하고 허전한 느낌이 드는데, 이것은 한쪽으로 빈 공간이 많이 남는 자음의 경우에 나타나는 우리 눈의 착시 현상이에요.

그래서 같은 [ㅋ]형이지만 이때는 그림과 같이 '는'의 키를 조금 낮게 써주는 것이 보기가 더 자연스러워요.

[기]형 : 자음 + 세로모음(받침 없음)

기 기					귀 귀				
가 가					궤 궤				
갸 갸					니 니				
거 거					나 나				
겨 겨					냐 냐				
개 개					너 너				
게 게					녀 녀				
겨 겨					내 내				
괴 괴					네 네				
과 과					뇌 뇌				
괘 괘					뇌 뇌				
귀 귀					뉘 뉘				

*개 : 'ㄱ'과 'ㅏ'획 사이와 'ㅏ'획과 'ㅣ'획 사이의 두 공간이 동일하게 되도록 합니다.
*뉘 : '누'를 하나의 자음으로 보고 위아래로 살짝 공간을 더 쓴다고 생각하면 쉬워요.

뉘	뉘					뒈	뒈				
디	디					리	리				
다	다					라	라				
댜	댜					랴	랴				
더	더					러	러				
뎌	뎌					려	려				
대	대					래	래				
데	데					레	레				
되	되					례	례				
돼	돼					뢰	뢰				
뒤	뒤					뤄	뤄				
뒤	뒤					끄	끄				

*대 : 'ㄷ'의 마무리 가로획 끝을 너무 길게 빼면 글씨가 옆으로 넓어지니 주의합니다.
*라 : 'ㄹ'의 가로획은 'ㅏ' 모음 쪽으로 연결되는 느낌으로 좀 더 길이를 빼줍니다.

[기]형

마	마			베	베	
머	머			뵈	뵈	
며	며			봐	봐	
매	매			뷔	뷔	
메	메			시	시	
뫼	뫼			사	사	
뭐	뭐			샤	샤	
비	비			서	서	
바	바			셔	셔	
버	버			새	새	
벼	벼			세	세	
빠	빠			쇠	쇠	

*메 : 글자가 옆으로 너무 커지지 않도록 모음 획 간의 간격에 유의합니다.
*봐 : '보'를 하나의 자음으로 보고 위아래로 살짝 공간을 더 쓴다고 생각하면 쉬워요.

[기]형

쇄	쇄				예	예	
쉬	쉬				의	의	
쉬	쉬				외	외	
쉐	쉐				와	와	
이	이				왜	왜	
아	아				위	위	
야	야				워	워	
어	어				웨	웨	
여	여				지	지	
애	애				자	자	
얘	얘				저	저	
에	에				져	져	

*쉬 : '수'와 'ㅣ' 모음 사이의 공간이 너무 비좁아지지 않게 간격에 유의합니다.
*웨 : '우'를 날씬하게 쓰고 두 세로획의 간격에 유의해야 글자가 옆으로 커지지 않아요.

[기]형

재	재					최	조				
저	저					취	취				
조	조					취	취				
좌	조					취	취				
주	주					키	ㅋ				
쥐	쥐					캬	캬				
치	치					커	커				
차	차					켜	켜				
처	처					캐	캐				
쳐	쳐					케	케				
채	채					콰	콰				
체	체										

*차 : 'ㅊ'은 뻗는 획이라 획 끝이 공간에서 좀 삐져나오는 게 자연스러워요.
*췌 : 글자가 옆으로 너무 넓어지지 않게, 모음 획간의 간격에 유의합니다.

[기]형

쾌	쾌				피	피			
퀴	퀴				꾜	꾜			
티	티				퍼	퍼			
타	타				펴	펴			
터	터				패	패			
텨	텨				폐	폐			
태	태				폐	폐			
테	테				풰	풰			
토	토				히	히			
튀	튀				하	하			
튜	튜				허	허			
퉤	퉤				혀	혀			

*쾌 : '코'와 'ㅐ' 모음 사이가 좁아지지 않도록 간격에 유의합니다.
*폐 : 'ㅍ'과 'ㅕ' 획 사이와 'ㅕ' 획과 'ㅣ' 획 사이의 두 공간을 동일하게 한다는 느낌으로 씁니다.

하 하
헤 헤
헹 헹
히 히
희 희
화 화
홰 홰
휘 휘
훠 훠
훼 훼

*훼 : '후'를 하나의 자음으로 보고 위아래로 공간을 좀 더 쓴다고 생각하면 쉬워요.

[긕]형 : [기]형 + 받침

긕	긕					낼	낼				
갈	갈					넙	넙				
검	검					딛	딛				
경	경					닿	닿				
갭	갭					덮	덮				
괄	괄					댓	댓				
괜	괜					된	된				
권	권					뒷	뒷				
님	님					링	링				
낭	낭					랑	랑				
넉	넉					략	략				
년	년					럽	럽				

*권 : '구'를 하나의 자음으로 보고 동일하게 자음방에 쓰되 공간을 좀 더 받침방 쪽으로 넓게 써서 답답한 느낌이 없도록 합니다.
*된 : '도'와 'ㅣ' 모음 사이 간격이 너무 비좁아지지 않게 주의합니다.

렬	렬		맥	맥
램	램		벨	벨
밀	밀		뷥	뷥
맛	맛		봤	봤
먹	먹		신	신
몇	몇		살	살
맹	맹		샥	샥
뮐	뮐		성	성
빗	빗		샘	샘
밭	밭		셈	셈
벗	벗		쉿	쉿
볕	볕		입	입

*봤 : '보'를 하나의 자음으로 보고 동일하게 자음방에 쓰되 공간을 좀 더 받침방 쪽으로 넓게 써서 답답한 느낌 없도록 합니다.

*쉿 : '수'를 좀 더 받침방 쪽으로 넓게 쓰고 '수'와 'ㅣ' 사이가 너무 비좁아지지 않도록 합니다.

[긱]형

안	안			젓	젓		
앝	앝			쥔	쥔		
언	언			친	친		
열	열			찾	찾		
액	액			첫	첫		
옛	옛			책	책		
왕	왕			췄	췄		
윗	윗			킬	킬		
윈	윈			칸	칸		
짖	짖			컵	컵		
잡	잡			캠	캠		
절	절			쾅	쾅		

*윗 : '우'와 'ㅣ' 모음 사이가 너무 좁아지지 않도록 간격에 유의합니다.

*찾 : 'ㅊ'은 획수가 많고 삐치는 획이라 공간을 조금 더 써야 자연스러워요.

[긱]형

퀵	퀵				헌	헌	
팀	팀				형	형	
탄	탄				헷	헷	
턱	턱				획	획	
탭	탭				활	활	
델	델				휜	휜	
필	필				휄	휄	
판	판						
펑	펑						
팩	팩						
힘	힘						
함	함						

*헷 : 'ㅎ'은 획수가 많은 자음이라 받침 방향 쪽으로 공간을 조금 더 써야 자연스러워요.
*휜 : '후'를 하나의 자음으로 보고 동일하게 자음방에 쓰되 공간을 좀 더 받침방 쪽으로 넓게 써서 답답한 느낌이 없도록 합니다.

[그]형 : 자음 + ㅡ, ㅗ, ㅛ(받침 없음)

그	그					므	므				
고	고					모	모				
교	교					묘	묘				
느	느					브	브				
노	노					보	보				
뇨	뇨					뵤	뵤				
드	드					스	스				
도	도					소	소				
됴	됴					쇼	쇼				
르	르					으	으				
로	로					오	오				
료	료					요	요				

*고 : 'ㅗ' 모음이 'ㄱ'과 만날 때는 세로획 점을 기준으로 가로획의 좌우 길이를 왼쪽이 살짝 짧게 써주는 게 자연스러워요.

*스 : 'ㅅ'은 삐치는 획이라 자음 공간보다 획 끝이 좀 더 삐져나오게 써야 답답하지 않아요.

ス	ス						프	프					
조	조						포	포					
죠	죠						표	표					
츠	츠						흐	흐					
초	초						호	호					
쵸	쵸						효	효					
크	크												
코	코												
쿄	쿄												
트	트												
토	토												
툐	툐												

*초 : 'ㅊ'은 획수가 많고 삐치는 획이라 공간을 좀 더 쓰고 획 끝이 살짝 삐져나오게 써야 답답하지 않아요.

*표 : 정 가운데 가로획은 직선, 위아래 가로획은 각각 반대 방향으로 살짝 휘어지게 쓰면 예뻐요.

[극]형 : [그]형 + 받침

극 극			
곳 곳			
늠 늠			
놓 놓			
듣 듣			
동 동			
를 를			
룝 룝			
못 못			
목 목			
본 본			
봄 봄			

습 습			
솜 솜			
을 을			
온 온			
옥 옥			
중 중			
줌 줌			
층 층			
촉 촉			
큰 큰			
콩 콩			
틀 틀			

*듣 : 'ㄷ'이 받침으로 쓰일 때는 마지막 가로획을 둥글게 마무리해주는 게 안정감이 있고 자연스러워요. ('ㄴ, ㄹ, ㅌ'도 마찬가지)

*습 : 'ㅅ'은 삐치는 획이라 획 끝이 좀 더 삐져나오도록 써야 더 자연스러워요. ('ㅈ, ㅊ'도 마찬가지)

툽	툽				구	구			
픔	픔				규	규			
폭	폭				누	누			
흘	흘				뉴	뉴			
혼	혼				두	두			
					듀	듀			
					루	루			
					류	류			
					무	무			
					뮤	뮤			
					부	부			
					뷰	뷰			

*혼 : 'ㅎ'은 획수가 많아서 원래보다 공간을 좀 더 써야 자연스러워요.

*누 : 'ㅜ' 모음의 세로획은 정중앙에서 시작해 약 45도 각도로 비스듬이 점획을 찍는 느낌으로 눌러준 다음 수직으로 내려주면
　　　중앙선보다 살짝 우측으로 써집니다.

수 수
슈 슈
우 우
유 유
주 주
쥬 쥬
추 추
츄 츄
쿠 쿠
큐 큐
투 투
튜 튜

푸 푸
퓨 퓨
후 후
휴 휴

*슈 : 'ㅅ'은 삐치는 획이라 둘째 세로획이 자음의 오른쪽 기준선보다 안쪽으로 써야 자연스러워요. ('쥬', '츄'도 마찬가지)
*후 : 'ㅎ'은 획수가 많아서 공간을 좀 더 써야 해서 'ㅜ' 모음의 위치가 제 위치보다 좀 더 내려와서 써야 자연스러워요.

[국]형 : [구]형 + 받침

국	국				숨	숨			
길	길				숯	숯			
눕	눕				웃	웃			
늉	늉				웅	웅			
둔	둔				쭉	쭉			
듬	듬				쯛	쯛			
름	름				춤	춤			
를	를				춥	춥			
묵	묵				큰	큰			
물	물				쿨	쿨			
붕	붕				툭	툭			
블	블				퉁	퉁			

*늉 : 둘째 세로획이 자음의 오른쪽 기준선과 동일 선상에 오도록 합니다.

*웃 : 'ㅅ'이 받침으로 오는 경우에는 제 공간보다 넓게 잡아 살짝 크게 쓰는 게 자연스러워요.

손글씨 수업이랑 손글씨교본

[국]형

풀 풀

품 품

훔 훔

흉 흉

*품 : 'ㄹ'이 받침으로 올 때는 마지막 가로획을 둥글게 써야 무게감이 있고 안정적이에요.
*훔 : 'ㅎ'은 획수가 많아 공간을 좀 더 써야 해서 'ㅜ' 모음의 위치가 제 위치보다 좀 더 내려와서 써야 자연스러워요. ('흉'도 마찬가지)

2) 글씨 틀의 장단점과 활용

(1) 글씨 틀은 잘 활용하면 득! 의지하면 독!

초기에 자음 모음 받침의 위치와 비율을 익히기 위해 글씨 틀이나 방안지를 사용하면 많은 도움을 받을 수 있습니다. 하지만 이러한 그리드는 글씨의 구조를 익히는 연습을 위해 활용하는 도구일 뿐입니다. 글씨 틀에 너무 의지할 경우 그리드가 없으면 쓰기가 힘들어서 실력이 늘지 않는 원인이 될 수 있어요.

맬맬치트키폼도 예외가 아닙니다. 그리드가 없어도 눈으로 공간을 나누어 보고 글씨를 쓰는 연습을 해야 진짜 내 실력이 될 수 있어요.(저는 눈으로 공간을 나누는 것을 '눈 그리드'라고 부릅니다.) 글자 틀을 잘 활용하되 너무 의지하지 않도록 유의하세요.

(2) 눈 그리드의 위력

결국에는 글자 틀에 의지하지 않고 '눈 훈련'을 통해 눈으로 가상의 그리드를 그리면서 글씨를 써야 합니다. 이른바 '눈 그리드'의 최고 장점은 한번 제대로 훈련하면 어떤 종이에서든 손쉽게 글씨를 잘 쓸 수 있다는 것입니다.

(3) 눈 그리드 훈련법 – 맬맬치트키폼 200퍼센트 우려먹기

맬맬치트키폼 쓰기 연습을 하고 나면 빈칸 쓰기 연습을 이어서 같이하는 것이 좋습니다. 글자 틀 쓰기 연습과 글자 틀 없이 쓰기, 둘 중 하나만 계속하지 않고 한 세트로 반복하는 것이죠. 그럼 백지에 쓸 때도 글자 틀에서 익힌 대로 글씨를 쓸 수 있는 놀라운 눈의 감각이 길러집니다.

일정 수준 이상 글씨가 잘 써지는 단계가 되면 글자 틀 없이 쓰기 연습을 계속합니다. 글씨는 틀에서 벗어나야 자유롭습니다! 글자 틀 쓰기 연습만 반복하면 그 틀에 갇혀버릴 수 있어요. 그럼 펜의 움직임이 소심해지고 획에 힘이 없어져 답답하고 막힌 글씨가 됩니다. 글씨를 배울 때는 그리드에 맞춰 연습을 하고, 나중에는 시원하게 쭉쭉 뻗어 쓸 수 있도록 틀에서 벗어나 연습을 합니다. 그러다 중간에 글씨가 잘 안 써지고 흐트러진다는 느낌이 들면, 글자 틀 쓰기 연습을 통해 기본기를 복습합니다.

3) 맬맬정자체 단어 쓰기

미래 미래

안녕 안녕

요소 요소

능동 능동

우주 우주

훌륭 훌륭

예정 예정

개교 개교

마음 마음

하루 하루

서술 서술

양파 양파

참	조	참	조							
활	용	활	용							
당	구	당	구							
떡	국	떡	국							
모	자	모	자							
그	냥	그	냥							
소	용	소	용							
호	수	호	수							
교	훈	교	훈							
글	씨	글	씨							
응	원	응	원							
옥	조	옥	조							

은유
곡물
유래
주민
구조
무료
추출
풍자
훈련
숙소
문틀
준수

4) 맬맬정자체 명시 쓰기

<p style="text-align:center">먼 후 일</p>

<p style="text-align:right">김소월</p>

먼 훗날 당신이 찾으시면
그때에 내 말이 '잊었노라'

당신이 속으로 나무리면
'무척 그리다가 잊었노라'

그래도 당신이 나무리면
'믿기지 않아서 잊었노라'

오늘도 어제도 아니 잊고
먼 훗날 그때에 '잊었노라'

먼 후일

김소월

먼 훗날 당신이 찾으시면
그 때에 내 말이 '잊었노라'

당신이 속으로 나무리면
'무척 그리다가 잊었노라'

그래도 당신이 나무리면
'믿기지 않아서 잊었노라'

오늘도 어제도 아니 잊고
먼 훗날 그 때에 '잊었노라'

5) 맬맬정자체 줄 노트 쓰기

(1) 마음에 새기는 감동 글귀

사랑하라.
한 번도 상처받지 않은 것처럼.
사랑하라.
한 번도 상처받지 않은 것처럼.

인생은 가까이서 보면 비극이지만,
멀리서 보면 희극이다.
인생은 가까이서 보면 비극이지만,
멀리서 보면 희극이다.

어떤 일이든 쉬워지기 전에는
어려운 법이다.

어떤 일이든 쉬워지기 전에는
어려운 법이다.

아무리 괴로운 시간이라 해도
한 시간은 60분을 넘지 않는다.

아무리 괴로운 시간이라 해도
한 시간은 60분을 넘지 않는다.

그대의 자질은 아름답다.

그런 자질을 가지고

아무것도 하지 않겠다 해도

내 뭐라 할 수 없지만, 그대가 만약

온 마음과 힘을 다해 노력한다면

무슨 일인들 해내지 못하겠는가.

그대의 자질은 아름답다.

그런 자질을 가지고

아무것도 하지 않겠다 해도

내 뭐라 할 수 없지만, 그대가 만약

온 마음과 힘을 다해 노력한다면

무슨 일인들 해내지 못하겠는가

다른 사람이 가져오는 변화나
더 좋은 시기를 기다리기만 한다면
결국 변화는 오지 않을 것이다.
우리 자신이 바로 우리가 기다리던
사람들이다. 우리 자신이 바로
우리가 찾는 변화다.

다른 사람이 가져오는 변화나
더 좋은 시기를 기다리기만 한다면
결국 변화는 오지 않을 것이다.
우리 자신이 바로 우리가 기다리던
사람들이다. 우리 자신이 바로
우리가 찾는 변화다.

Tip 10.
글씨 연습에도 '과도기'가 있다

오늘부터 열심히 연습해서 글씨를 바꿔봐야겠다고 시작했다면, 처음 한동안은 매일매일 연습을 해도 글씨가 달라지고 있다는 느낌이 들지 않을 수도 있습니다. 열심히 쓰고 쓰고 또 써도 어제 글씨나 오늘 글씨나 맨날 거기서 거기 같은 느낌일지 모릅니다.

그러나 이러한 시간이 지나면 어느 순간, 글씨는 기적처럼 매우 빠른 속도로 바뀝니다. 습관이 바뀌고 있는 동안은 과도기이기 때문에 글씨체에 변화가 거의 없습니다. 오히려 손에 익은 기존의 내 글씨보다 더 잘 안 써지는 느낌이 들 수도 있어요.

우리가 바뀌길 원하는 건 글씨지만, 글씨가 바뀌기 위해서는 손이 먼저 바뀌어야 합니다. 즉, 수십 년 동안 손에 베인 글씨 습관이 바뀌어야 글씨가 바뀌는 거죠.

손에 베인 습관이 바뀌고 나면 글씨체는 저절로 바뀝니다. '이렇게 쉬운데 왜 안 됐지?' 하는 생각이 들 정도로 글씨는 정말 별것 아닐 만큼 단순합니다. 새로운 습관이 생기면 의식하지 않아도 이미 내 손이 글씨를 '다르게' 쓰고 있기 때문입니다.

PART 5

•

맬맬흘림체

정자체보다 쉬운 흘림체?
맬맬흘림체라면 드디어 나도 명필~!

1. 맬맬흘림체 연습 요령

맬맬흘림체는 직선보다 곡선의 아름다움이 강조된 글씨로 유연함이 특징이에요.
전통 궁체흘림에 비해 간결해서 쓰기 편하고 가독성도 높아요.

1) 필압 조절하기

'필압 조절'이란, '글씨를 쓸 때 펜을 누르는 손가락의 힘을 조절해서 굵고 가는 획으로 선의 굵기 차이를 만들어 내는 것'을 말합니다.

한 글자 안에서 묵직하고 안정감 있는 느낌의 획은 굵게 표현하고, 반대로 가볍고 날리는 느낌의 획은 가늘게 표현해야 자획(字劃)의 느낌이 살아납니다. 필압을 조절해 글씨를 쓰면 단순히 선을 이어서 쓴 무미건조한 느낌이 아니라, 힘과 입체감이 살아 있는 글씨가 됩니다.

그림은 두세 번 덧칠하면 원하는 굵기의 선을 그릴 수 있지만, 글씨는 선이 두껍거나 가늘거나 한 번에 그어야 합니다. 굵은 선을 표현하기 위해서는 펜에 적당한 힘을 주어 눌러 쓰고, 가는 선을 표현하기 위해서는 펜을 살짝 들어 올려 종이를 스쳐 지나가듯이 써야 합니다.

일반적으로 필압은 붓펜을 쓸 때 필요한 것으로 알려져 있는데 엄밀히 말해 필압 조절은 손가락, 즉 엄지와 검지의 힘 조절로 이루어지는 것이므로 연필과 볼펜, 젤펜 등 모든 종류의 펜으로도 필압 조절을 할 수 있습니다.

(X)	(O)
동일한 필압으로 쓴 것	**필압을 조절해서 쓴 것**
글씨가 밋밋해 보여요.	글씨가 입체적이고 세련돼 보여요.

2) 속도 조절하기

힘을 주어 눌러 쓰는 두꺼운 획은 느리게 쓰고, 힘을 빼고 가볍게 쓰는 가는 획은 빠르게 써야 모양이 흐트러지지 않은 매끈하고 날렵한 획이 나옵니다. 예컨대 가는 획을 느리게 쓰면 힘이 들어가서 두꺼워지고 모양도 일그러져 자연스럽지 못합니다.

3) 삐침

삐침은 획의 끝을 마무리하는 기법 중 하나로, 힘을 최대한 빼고 펜을 가볍게 들어 단번에 획을 빠르게 빼서 날렵한 모양의 획을 만드는 것입니다.

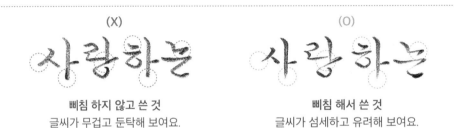

(X)

삐침 하지 않고 쓴 것
글씨가 무겁고 둔탁해 보여요.

(O)

삐침 해서 쓴 것
글씨가 섬세하고 유려해 보여요.

4) 멎음과 감기

멎음과 감기 역시 획의 끝을 마무리하는 기법 중 하나로, 천천히 자연스럽게 빼는 게 아니라 급격하게 뚝 멎는 느낌으로 힘주어 마무리한 뒤 잠시 멈추어 힘을 응축시켰다가 그 탄력을 이용해 (힘을 빼고) 획이 지나온 방향으로 되돌려 획 끝을 꺾으며 끝내는 것입니다.

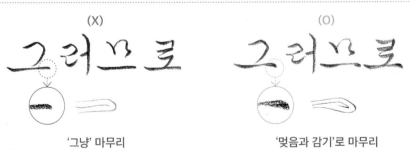

(X)

'그냥' 마무리
입체감이 없고 딱딱해요.

(O)

'멎음과 감기'로 마무리
볼륨감이 있고 유연해요.

5) 멈춤과 꺾기

멈춤과 꺾기는 획의 방향이 바뀔 때(가로획→세로획, 세로획→가로획) 힘을 빼지 않고 응축해 모은 상태로 잠시 정지했다가(펜을 떼지 않고) 방향을 꺾으면서 그 힘의 탄력을 이용해 단번에 다음 획을 이어가는 것입니다. 획의 방향이 바뀔 때는 힘 있게 해야 합니다. 만일 힘을 빼면 획 결합부가 느슨해져 힘이 없고 엉성한 글씨가 돼요.

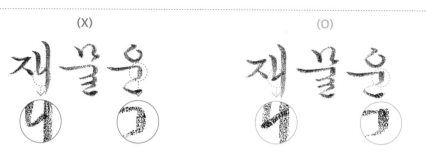

(X)	(O)
힘없이 그대로 꺾은 선	**'멈춤과 꺾기'로 꺾은 선**
글씨가 힘이 없고 엉성해 보여요.	글씨가 힘차고 절도 있어 보여요.

6) 연결하기

글자 획과 획 사이를 연결하는 연결선은 각지지 않도록 가늘고 유연하고 매끈하게 연결해 야 자연스럽고, 전체 글자의 느낌을 망치지 않아요.

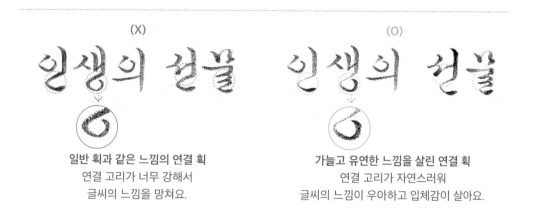

(X)	(O)
일반 획과 같은 느낌의 연결 획	**가늘고 유연한 느낌을 살린 연결 획**
연결 고리가 너무 강해서	연결 고리가 자연스러워
글씨의 느낌을 망쳐요.	글씨의 느낌이 우아하고 입체감이 살아요.

7) 간격

한 글자에서 초성(자음), 중성(모음), 종성(받침)은 그 사이에 적당한 공간을 주어 간격이 일정하게 유지되도록 합니다. 간격이 갑자기 좁아지거나 넓어지지 않도록 유의해야 해요.

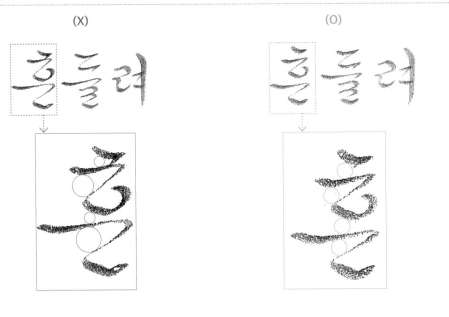

<div style="display:flex; justify-content:space-around;">

간격이 일정하지 않은 글씨
균형이 맞지 않아 산만해 보여요.

간격이 일정한 글씨
글자의 균형감이 살고 가지런해 보여요.

</div>

8) 중심

한 글자 안에서 보았을 때 자획의 중심이 맞고, 자음과 모음, 자음과 자음끼리 중심이 맞아야 하며, 단어나 문장으로 쓸 때도 가로 중심선을 그어 보았을 때 글자끼리 가로 중심이 서로 맞아야 균형 있는 글씨가 돼요.

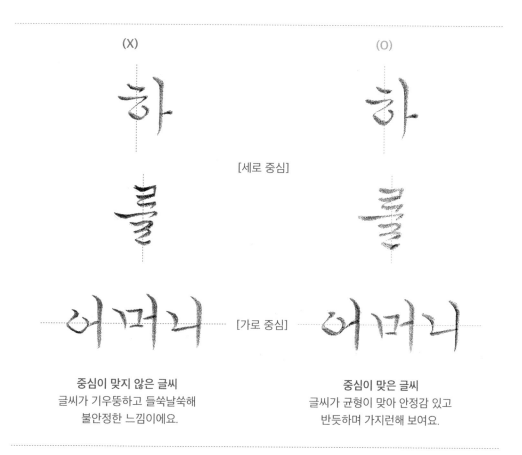

(X) (O)

[세로 중심]

[가로 중심]

중심이 맞지 않은 글씨
글씨가 기우뚱하고 들쑥날쑥해
불안정한 느낌이에요.

중심이 맞은 글씨
글씨가 균형이 맞아 안정감 있고
반듯하며 가지런해 보여요.

9) 대칭

같은 방향의 두 획이 가지런히 올 때는 세로 중심선을 기준으로 좌우 획의 각도, 즉 기울기가 대칭을 이루어야 바른 글씨가 돼요.

(X) (O)

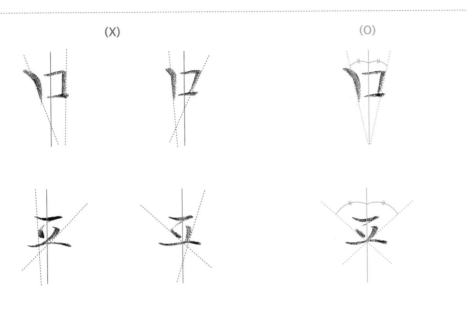

좌우 대칭이 맞지 않은 글씨
균형이 한쪽으로 몰려서
글씨가 찌그러지고 밀리는 느낌이 나요.

좌우 대칭이 맞은 글씨
오뚜기처럼 중심이 잡혀
글씨가 안정감 있고 편안해요.

10) 가로획의 역동성(우상향)

가로획은 기본적으로 오른쪽으로 살짝 올려 써줍니다.

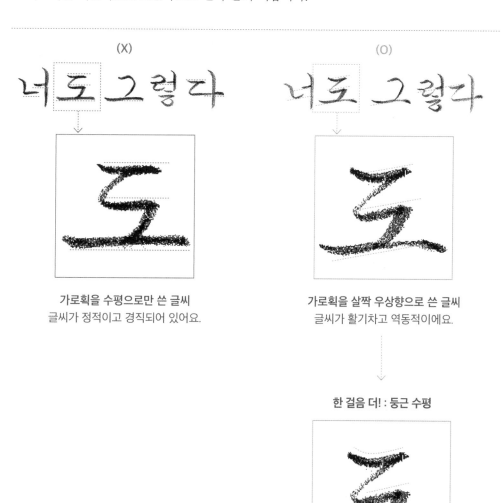

(X)

가로획을 수평으로만 쓴 글씨
글씨가 정적이고 경직되어 있어요.

(O)

가로획을 살짝 우상향으로 쓴 글씨
글씨가 활기차고 역동적이에요.

한 걸음 더! : 둥근 수평

우상향으로 가로획에 역동성을 주었다면
한 걸음 더 나아가 역동성에 곡선의 미를 더하기 위해
가로획의 중간 부분을 살짝 휘었다가 제자리를 찾아가게
써주면 더 유연하고 아름다운 글씨가 됩니다.

2. 맬맬흘림체 시작점의 규칙 6가지

배우기 어렵다고 생각하는 흘림체도 시작점 규칙을 알고 맬맬치트키폼의 6가지 자형만 익히면 정자체처럼 쉽고 재밌게 쓸 수 있습니다.

맬맬치트키폼 – 흘림체 6가지 유형과 시작점

[기]형	[긱]형	[그]형	[극]형	[구]형	[국]형

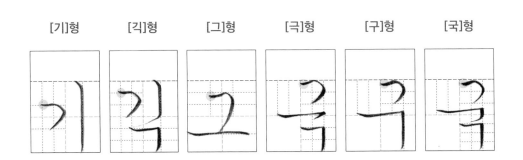

1) 신기한 손글씨 비법 맬맬치트키폼 - 흘림체 6형

① [기]형: 자음 + 세로모음(받침 없음)

자음방 & 모음방
가운데 세로 중심선을 기준으로
왼쪽이 자음방, 오른쪽이 모음방이에요.

● **1. 자음 시작점**
자음은 자음방을 세로로 3등분 해서 1/3 지점, 자음방을 가로로 3등분 해서
1/3 지점이 서로 만나는 곳에서 시작해요.
(참고 : ㄴ - 자음 시작점보다 조금 왼쪽에서 시작,
　　　 ㅂ - 자음 시작점보다 조금 아래에서 시작,
　　　 ㅅ, ㅇ - 자음 위치의 중앙에서 시작,
　　　 ㅊ, ㅎ - 자음 시작점보다 조금 위쪽, 조금 우측에서 시작)

● **2. 자음 위치**
자음은 가운데 세로 중심선에 맞닿게 쓰고,
자음방의 중앙에 오도록 씁니다.

● **1. 모음 시작점**
모음은 세로 중심선에서 자음의 가로폭보다 살짝 좁게 떼고 모음방 위쪽 끝에서 시작해요.

● **2. 모음 위치**
모음방의 정중앙에 쓰고 모음방 아래쪽 끝까지 오도록 씁니다.

*치트키폼의 구분 표시선은 글자에서 자음덩어리, 모음덩어리 그리고 받침덩어리가 위치하는
'영역개념'을 쉽게 이해시키기 위한 구분 선일 뿐, 글씨 획을 선에 꼭 맞춰서 써야 하는 것은 아니에요!
글씨 쓸 때는 자음, 모음 형태에 따라 주어진 공간에 채워주는 느낌으로 편하게 쓰면 됩니다.

[기]형의 예시

* ㄷ의 폭보다 살짝 좁게 떼고 ㅏ를 썼어요. ㄷ의
아래 가로획은 ㅏ 모음 쪽으로 꼬리를 좀 더
길게 빼줍니다.

** ㅎ은 획수가 많은 자음이므로 기본 공간보다
공간을 조금 더 써야 자연스러워요. (그러나
너무 길쭉해지면 안 돼요.)

② [긕]형 : [기]형 + 받침

자음방 & 모음방 & 받침방

가운데 세로 중심선과 가로 중심선 기준으로
왼쪽 상단이 자음방, 오른쪽 상단이 모음방,
아래쪽이 받침방이에요.

● **1. 자음 시작점**

자음은 자음방을 세로로 3등분 해서 1/3 지점, 자음방을 가로로 3등분 해서 1/3 지점이
서로 만나는 곳에서 시작해요.

(참고 : ㄴ, ㄷ, ㅁ, ㅌ - 자음 시작점보다 조금 왼쪽에서 시작, ㅂ - 자음 시작점보다 조금 아래에서
시작, ㅅ,ㅇ - 자음 위치의 중앙에서 시작, ㅊ,ㅎ - 자음 시작점보다 조금 위쪽, 조금 우측에서 시작)

● **2. 자음 위치**

좌측 상단에 쓰고 세로 가로 중앙선에 맞닿게 씁니다.

● **1. 모음 시작점**

모음은 세로 중심선에서 자음의 가로폭보다 살짝 좁게 떼고 모음방 위쪽 끝에서 시작해요.

● **2. 모음 위치**

가로 중심선을 살짝 넘어 마무리하고, 받침으로 가는 연결선을 이어줍니다.

● **1. 받침 시작점**

받침은 받침방을 가로로 3등분 해서 1/3 지점, 초성 자음의 1/2 지점이 서로 만나는 곳에서
시작해요. (참고 : ㄴ, ㅂ - 받침 시작점보다 조금 아래에서 시작, ㅅ,ㅇ - 받침 위치의 중앙에서
시작, ㅊ,ㅎ - 받침 시작점보다 조금 위쪽, 조금 우측에서 시작)

● **2. 받침 위치**

모음과 동일선상에 오도록 우측 기준선을 맞춰 씁니다. (기본적으로 받침의 크기는 초성의
크기와 동일해요. 그러나 받침을 초성보다 살짝 크게 써도 안정감이 있어 좋아요.)

[긕]형의 예시

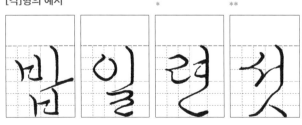

* ㄴ은 윗 획이 없으므로 받침 시작점보다 조금
아래에서 시작하는 게 자연스러워요.

** ㅅ은 삐치는 획이라 기본 공간보다 끝이 살짝
삐져나와야 글씨가 답답해 보이지 않아요.

③ [그]형 : 자음 + ㅡ, ㅗ, ㅛ (받침 없음)

자음방 & 모음방
가운데 가로 중심선을 기준으로
위쪽이 자음방, 아래쪽이 모음방이에요.

● **1. 자음 시작점**
　자음은 자음방을 세로로 3등분 해서 1/3 지점,
　자음방을 가로로 3등분 해서 1/3 지점이
　서로 만나는 곳에서 시작해요.
　(참고 : ㄴ - 자음 시작점보다 조금 아래, 조금 왼쪽에서 시작,
　　　　 ㅁ - 자음 시작점보다 조금 왼쪽에서 시작,
　　　　 ㅂ - 자음 시작점보다 조금 아래에서 시작,
　　　　 ㅅ,ㅇ - 자음 위치의 중앙에서 시작,
　　　　 ㅊ,ㅎ - 자음 시작점보다 조금 위쪽, 조금 우측에서 시작)

● **2. 자음 위치**
　자음은 자음방 중앙에 오도록 가로 중심선에 걸쳐 쓰고
　모음으로 가는 연결선을 이어줍니다.

● **1. 모음 시작점**
　모음은 모음방의 왼쪽 끝에서 시작해요.

● **2. 모음 위치**
　모음방의 세로 정중앙에 쓰고, 모음의 중심을 기준으로 오른쪽을 살짝 짧게 마무리합니다.

[그]형의 예시

* ㄴ은 윗 획이 없으므로 자음 시작점보다 살짝
　 내려서 시작하면 자연스러워요.

** ㅅ은 삐치는 획이라 기본 공간보다 끝이 살짝
　 삐져나와야 글씨가 답답해 보이지 않아요.

④ [극]형 : [그]형 + 받침

자음방 & 모음방 & 받침방
가운데 세로 중심선, 가로 중심선을 기준으로 오른쪽 상단이 자음방,
가로 중심선이 모음방, 오른쪽 하단이 받침방이에요.

● **1. 자음 시작점**
자음은 자음방의 왼쪽 끝, 세로 중심선의 맨 위에서 시작해요.
(참고 : ㄴ - 자음 시작점보다 조금 아래, 조금 왼쪽에서 시작, ㄱ, ㅂ, ㅋ - 자음 시작점보다
조금 아래에서 시작, ㅁ - 자음 시작점보다 조금 왼쪽에서 시작, ㅅ, ㅇ - 자음 위치의 중앙에서
시작, ㅊ, ㅎ - 자음 시작점 조금 우측에서 시작)

● **2. 자음 위치**
자음방을 가로로 3등분 하여 2/3 지점, 세로로 3등분 하여 2/3 지점까지 걸쳐 씁니다.

● **1. 모음 시작점**
모음은 세로 중심선에서 자음 폭만큼 앞으로 나와 가로 중심선에 맞춰 시작해요.

● **2. 모음 위치**
위 자음의 오른쪽 기준선에 맞춰 마무리 하고 받침으로 가는 연결선을 빼줍니다.

● **1. 받침 시작점**
받침은 자음과 모음 사이 공간만큼 가로 중심선에서 아래로 내려와서 자음방의 왼쪽 끝
세로 중심선에서 시작해요. (참고 : ㄴ, ㅂ - 받침 시작점보다 조금 아래에서 시작,
ㅅ, ㅇ - 받침 위치의 중앙에서 시작, ㅊ, ㅎ - 받침 시작점보다 조금 위쪽, 조금 우측에서 시작)

● **2. 받침 위치**
위 자음과 모음의 오른쪽 기준선과 동일선상에 오도록 맞춰서 씁니다.
(기본적으로 받침의 크기는 초성의 크기와 동일해요. 그러나 받침을 초성보다 살짝 크게 써도
안정감이 있어 좋아요.)

[극]형의 예시

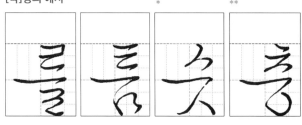

* ㅅ은 삐치는 획이라 기본 공간보다 끝이 살짝
삐져나와야 글씨가 답답해 보이지 않아요.

** ㅊ은 획수가 많고 삐치는 획이라 기본 공간보다
끝이 살짝 삐져나와야 글씨가 답답해 보이지 않
아요.

⑤ [구]형 : 자음 + ㅜ, ㅠ(받침없음)

자음방 & 모음방
가운데 세로 중심선, 가로 중심선을 기준으로 오른쪽 상단이 자음방,
가로 중심선과 오른쪽 하단이 모음방이에요.

● **1. 자음 시작점**
자음은 자음방의 왼쪽 끝, 세로 중심선의 맨 위에서 시작해요.
(참고 : ㄴ - 자음 시작점보다 조금 아래, 조금 왼쪽에서 시작,
　　　ㄱ,ㅂ,ㅋ - 자음 시작점보다 조금 아래에서 시작,
　　　ㅁ - 자음 시작점보다 조금 왼쪽에서 시작,
　　　ㅅ,ㅇ - 자음 위치의 중앙에서 시작,
　　　ㅊ,ㅎ - 자음 시작점보다 조금 우측에서 시작)

● **2. 자음 위치**
자음은 자음방을 가로로 3등분하여 2/3 지점, 세로로 3등분하여 2/3 지점까지
걸쳐 씁니다.

● **1. 모음 시작점**
모음은 세로 중심선에서 자음 폭만큼 앞으로 나와 가로 중심선에 맞춰 시작해요.

● **2. 모음 위치**
위 자음의 오른쪽 기준선에 맞춰 세로획을 내려줍니다.

[구]형의 예시

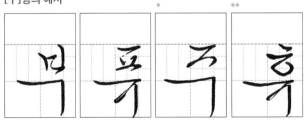

* ㅈ은 삐치는 획이라 기본 공간보다 끝이 살짝
　삐져나와야 글씨가 답답해 보이지 않아요.

** ㅎ은 획수가 많은 자음이므로 기본 공간보다
　 공간을 조금 더 써야 자연스러워요. (그러나
　 너무 길쭉해지면 안 돼요.)

⑥ [국]형 : [구]형 + 받침

자음방 & 모음방 & 받침방
가운데 세로 중심선, 가로 중심선을 기준으로 오른쪽 상단이 자음방,
가로 중앙이 모음방, 오른쪽 하단이 받침방이에요.

● **1. 자음 시작점**
자음은 자음방의 왼쪽 끝, 세로 중심선의 맨 위에서 시작해요.
(참고 : ㄴ - 자음 시작점보다 조금 아래, 조금 왼쪽에서 시작, ㄱ,ㅂ,ㅋ - 자음 시작점보다
조금 아래에서 시작, ㅁ - 자음 시작점보다 조금 왼쪽에서 시작, ㅅ,ㅇ - 자음 위치의
중앙에서 시작, ㅊ,ㅎ - 자음 시작점보다 조금 우측에서 시작)

● **2. 자음 위치**
자음방을 가로로 3등분 하여 2/3 지점, 세로로 3등분 하여 2/3 지점까지 걸쳐씁니다.

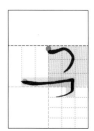

● **1. 모음 시작점**
모음은 세로 중심선에서 자음 폭만큼 앞으로 나와 가로 중심선보다 살짝 위에서 시작해요.

● **2. 모음 위치**
위 자음의 오른쪽 기준선에 맞춰 세로획을 가로 중심선 넘어 받침방까지 짧게 내려주고
받침으로 가는 연결선을 빼줍니다.

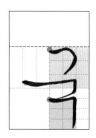

● **1. 받침 시작점**
받침은 받침방을 가로로 4등분 해서 1/4 지점, 세로 중심선에서 시작해요.
(참고 : ㄴ,ㅂ - 받침 시작점보다 조금 아래에서 시작, ㅅ,ㅇ - 받침 위치의 중앙에서 시작,
ㅊ,ㅎ - 받침 시작점보다 조금 우측에서 시작)

● **2. 받침 위치**
위 자음의 오른쪽 기준선과 동일선상에 오도록 맞춰서 씁니다. (기본적으로 받침의 크기는
초성의 크기와 동일해요. 그러나 받침을 초성보다 살짝 크게 써도 안정감이 있어 좋아요.)

[국]형의 예시

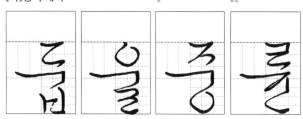

* ㅈ은 삐치는 획이라 기본 공간보다 끝이
살짝 삐져나와야 글씨가 답답해 보이지 않아요.

** ㄴ은 윗 획이 없으므로 받침 시작점보다 조금
아래에서 시작하는 게 자연스러워요.

3. 맬맬흘림체 받침 없는 글자 쓰기

1) 받침 없는 모음 쓰기

(1) 세로획 'ㅣ'의 역할과 긋는 요령

세로획은 글자의 '기둥'과 같습니다. 기둥이 곧아야 건물을 바르게 세울 수 있듯이 글씨도
세로획이 곧아야 글자 전체가 바르게 보입니다.

① 세로획의 첫 시작은 '선'이 아닌 '점'이다

펜의 움직임

쓰여진 획 모양

- 종이에 긴 점을 비스듬히 (약 45도) 꾸욱 지긋이 누르듯이
 찍어줍니다.
- 이때 점의 시작 부분은 종이에 처음 펜이 닿으므로
 가늘게 되고 끝 부분은 꾸욱 눌러서 필압이 가해지므로
 더 굵고 둥그스름하게 나오게 됩니다.

(X)	(O)
선으로 시작된 글씨	점으로 시작해서 서서히 누르면서 쓴 글씨
획의 시작 점이 뭉툭해서 글씨가 무겁고 둔해 보여요.	획의 시작점이 날렵해서 글씨가 섬세하고 예뻐 보여요.

(X)

흔히 하는 실수

세로획 부리가 너무 누워져서 부자연스러워요.

(O)

어머니

글씨가 커서 부리도 커요

(O)

이머니

글씨가 작으니 부리 크기도
비례해서 작아져야 해요.

(X)

어머니

글씨 크기에 비해 부리가
너무 커서 부자연스러워요.

세로획을 시작하는 부리의 크기는 정해진 것이 아니라, 글자의 전체 크기에 비례해서
커지거나 작아져야 합니다. 보통 노트 필기 시 글씨는 작은 글씨이므로 지나치게 부리가 길어지면
비율이 안 맞아 어색하고 세로획의 곧은 느낌까지 사라지니 주의해야 해요!

② 세로획은 두 번이 아닌 '한 번의 힘'으로 긋는다

펜의 움직임

쓰여진 획 모양

- 처음에 45도로 점을 찍어 누르고 있는 상태에서 속도는
 줄이지만 힘은 빼지 않아요.
- 힘을 응축시킨 상태에서 펜을 떼거나 움직이지 말고 눌려져
 있는 힘 그대로 방향만 틀어 세로로 곧게 한 번에 그어줍니다.
- 이때 꺾이는 부분은 각지지 않게 유연하게 합니다.

(X)

꺾임 부분이 일부러 꺾어 쓴 것처럼 각이 생겨서
부자연스럽고 경직된 글씨가 되었어요.

(O)

꺾임 부분이 유연해서
글씨가 부드럽고 자연스러워요.

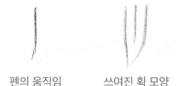

(X)

흔히 하는 실수

세로획의 시작 부분, 즉 부리만 45도 사선 방향이어야 되는데
방향을 틀고 난 이후의 세로획에까지 영향이 미쳐
세로획 전체가 다 휘어졌어요.

③ 세로 획의 끝 부분(3/4이 되는 지점)에서 힘을 빼며 '삐침'으로 마무리한다

펜의 움직임 쓰여진 획 모양

같은 속도로 내려오다가 획 끝의 날리는 부분만 살짝
펜을 들어 올려준다는 느낌으로 빠르고 가볍게 빼줍니다. (삐침)

이때 획의 두께가 양쪽이 같이 줄어드는데 안쪽보다 바깥쪽이
더 들어가는 모양이 되도록 끝에서 획을 빼줄 때 살짝 안쪽
(왼쪽)으로 향하는 느낌으로 가볍게 날려줍니다.

(X)		(O)

너무 일찍 획 중간부터
삐침을 시작해서 세로획 전체가
휘어졌어요.

삐침이 각이 져서
글씨가 무겁고 딱딱해요.

삐침이 자연스러워서
세로획이 곧으면서 날렵하고
섬세한 멋이 살아요.

(2) 가로획 '一'의 역할과 긋는 요령

좁은 다리를 건널 때 중심을 잘 잡기 위해 양팔을 넓게 벌리듯 글씨의 '중심'인 가로획을 잘 쓰면 글씨가 시원스러워 보입니다. 반대로 가로획이 바르지 않으면 안정감이 없을뿐더러 글씨가 답답하고 조잡한 느낌이 듭니다.

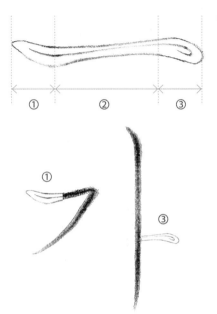

* 가로획 연습이 중요한 이유:
글씨를 쓸 때 가로획(一)의 일부를 가져다 써야 하는 경우가 많아요.

'一' 획 숨은 그림 찾기

가로획의 수평

앞 시작점의 밑 선과 뒷 마무리 지점의 밑 선이 서로 수평이 되게끔 하는 게 정말 중요해요. 가로획은 이 수평이 맞아야 곧은 가로획이 됩니다. 수평이 맞지 않으면 마치 세로획을 한쪽으로 휘게 쓰는 것과 같아요.

(X)

가로획 수평이 맞지 않고
한쪽으로 쏠려 내려가 글씨가 안정감이 없고
출렁이는 느낌이에요.

(O)

수평이 잘 잡혀서
글씨가 안정적이에요.

① 가로획의 첫 시작은 '선'이 아닌 '점'이다

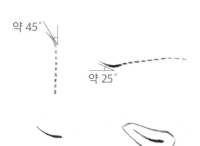

약 45°
약 25°

펜의 움직임 　　　 쓰여진 획 모양

- 종이에 긴 점을 지긋이 꾸욱 찍어줍니다.
- 세로획 시작점의 각도는 약 45도인 반면에 가로획 시작점의 각도는 약 25도 정도(4시 방향)로 좀 더 눕혀서 눌러줍니다.

- 이때 점의 시작 부분은 가늘게 되고 끝 부분은 꾸욱 눌러서 필압이 가해지기 때문에 더 굵고 둥그스름하게 나오게 됩니다.

(X)

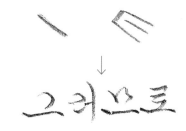

선으로 시작된 글씨
획의 시작점이 뭉툭해서
글씨가 무겁고 둔해 보여요.

(O)

점으로 시작해서 서서히 누르면서 쓴 글씨
획의 시작점이 날렵해서 글씨가
섬세하고 예뻐 보여요.

(X)

혼히 하는 실수

시작하는 점획의 방향을 너무 세워서 찍으면 가로획의
부리가 너무 곤두세워져 부자연스러워요.

(O) 　　　　　　　　　 (O) 　　　　　　　　 (X)

글씨가 커서 부리도 커요. 　　글씨가 작으니 부리 크기도 　　글씨 크기에 비해 부리가
　　　　　　　　　　　　　　비례해서 작아져야 해요. 　　너무 커서 부자연스러워요.

가로획을 시작하는 부리의 크기는 정해진 게 아니라, 글자의 전체 크기에 비례해서 커지거나 작아져야
합니다. 보통 노트 필기 시 글씨는 작은 글씨이므로 지나치게 부리가 길어지면 비율이 안 맞아 어색하고
가로획의 앞부분이 너무 강조되어 반듯하지 않고 가로획 전체가 출렁이는 느낌이 나니 주의해야 해요.

② 가로획은 두 번이 아닌 '한 번의 힘'으로 긋는다

펜의 움직임 쓰여진 획 모양

- 4시 방향으로 점을 찍어 누르고 있는 상태에서 힘을 빼면서 그 탄력으로 살짝 올리면서 옆으로 가로획을 한 번에 빠르게 그어줍니다. 이때 꺾이는 부분은 각지지 않게 유연하게 합니다. 가로획의 중앙 부분으로 갈수록 가늘어지도록 최대한 필압을 빼고 펜을 살짝 들어 스쳐가듯이 빠른 속도로 긋습니다.

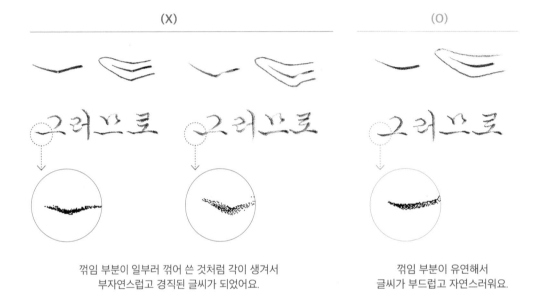

(X) (O)

꺾임 부분이 일부러 꺾어 쓴 것처럼 각이 생겨서
부자연스럽고 경직된 글씨가 되었어요.

꺾임 부분이 유연해서
글씨가 부드럽고 자연스러워요.

③ 획의 끝 부분에서 다시 힘을 주고 눌러서 '멎음'과 '감기'로 마무리한다

펜의 움직임 쓰여진 획 모양

- 필압을 주어 연필을 아래 방향으로(4시 방향) 눌러 멎듯이! 힘 있고 묵직하게 마무리하고 왔던 방향으로 겹쳐지도록 빠르고 가볍게 획을 날리듯이 감아서 빼줍니다.
- 이때 감아서 빼주는 획이 가로획과 벌어지지않게 살짝 위쪽으로 향해 끝을 닫아줍니다.

(X)		(O)

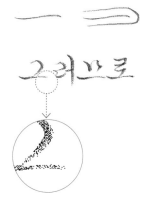

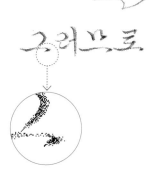

힘 조절 없이 그냥 마무리해서 입체감이 없고 딱딱해요.	멎음 후 감는 방향이 잘못되어 획과 분리가 되어 벌어졌어요.	멎음과 감기가 자연스러워 볼륨감 있고 유연해요.

2) 받침 없는 모음 쓰기 실전 연습

이 이	자음의 가로 중심을 기준으로 세로획의 위아래 길이가 같게 씁니다.	이					
아 아	가로 점획은 세로획의 중간보다 약간 밑에서 시작해서 살짝 위로 올려 쓰고 끝은 'ㅡ' 모음과 동일하게 힘주어 멈춤으로 마무리하고 살짝 감아줍니다.	아					
야 야	두 가로 점획이 살짝 벌어지도록 쓰고, 서로 이어지는 느낌으로 부드럽게 연결해주고 연결선은 최대한 힘 빼고 펜이 스쳐가는 느낌으로 보일락 말락 흐릿하게 합니다.	야					
어 어	가로 점획은 자음에 자연스럽게 연결되는 느낌으로 시작해 살짝 올려 쓰고 세로획의 정중앙으로 연결시킵니다.	어					
여 여	두 가로점획의 안쪽이 살짝 넓게쓰고 첫 가로점획은 자음에 연결해서, 둘째 가로 점획은 첫 가로 점획에 연결해서 씁니다. 두 획의 연결선은 최대한 흐리게 빠른 속도로 연결해야 해요.	여					
애 애	'ㅏ' 모음은 한 획처럼 한 번에 연결해서 쓰고 'ㅣ' 모음을 추가합니다. 중간의 가로 점획은 둘째 세로획의 정중앙으로 연결시킵니다. 첫 세로획의 길이는 자음과 거의 같도록 짧게 써야 글씨가 무거워 보이지 않아요.	애					
얘 얘	'ㅑ' 모음은 한 획처럼 한 번에 연결해서 쓰고 'ㅣ' 모음을 추가합니다. 둘째 가로 점획은 세로획이 아닌 첫 가로 점획에 연결시켜야 자연스러워요	얘					
에 에	가로 점획은 자음과 연결해서 쓰고 첫 세로획의 정중앙으로 연결시킵니다. 세로획 사이가 너무 넓어져 글씨가 커지지 않도록 획 간격에 유의합니다.	에					
예 예	첫 가로 점획은 자음에 연결해서 쓰고 둘째 가로점획은 첫 가로 점획에 연결합니다. 두 가로점획은 '여'를 쓸 때보다 길이를 살짝 짧게 써야 글씨가 옆으로 커지지 않아요.	예					
의 의	가로획은 살짝 위로 올려 쓰고 끝은 힘 빼고 가볍게 삐침으로 마무리하면서 세로획의 대략 2/3 정도 지점으로 연결합니다	의					
외 외	'ㅗ' 모음은 자음에 연결해서 쓰고, 두 획이 아니라 한 획의 느낌으로 한 번에 씁니다.	외					

끝말잇기랑 손글씨 수업

외 외	마무리 가로 점획은 'ㅗ' 모음에 연결되는 느낌으로 가로획과 동일 선상에 씁니다	외			
왜 왜	'ㅗ'는 한 획의 느낌으로 한 번에 씁니다. 가로획 끝은 가볍게 힘을 빼서 세로획으로 연결하고 첫 세로획은 짧게 씁니다. 글자가 너무 커지지 않도록 두 세로획의 간격에 유의합니다.	왜			
위 위	'ㅜ'는 한번에 부드럽게 연결하고 세로획 끝에서 멈춤으로 눌러주고 우측 세로획 방향으로 겹치듯이 올라와 마무리한 후 세로획을 씁니다. 'ㅜ'와 'ㅣ'가 너무 가까이 붙지 않도록 간격에 유의해야 해요.	위			
위 위	둘째 획과 셋째 획, 넷째 획을 한 획처럼 한 번에 부드럽게 연결해줍니다. 'ㅜ'모음의 세로획은 가로획보다 왼쪽으로 더 나가지 않도록 짧게 씁니다.	위			
웨 웨	'ㅔ'모음의 첫 세로획은 'ㅜ'보다 살짝 짧게 써야 답답하지 않아요. 두 세로획의 사이가 너무 멀어지면 글자 전체가 커지게 되므로 간격에 유의합니다.	웨			
으 응	자음의 세로 중심을 기준으로 'ㅡ'모음의 왼쪽이 오른쪽보다 살짝 길게 씁니다.	으			
오 오	세로 점획은 자음에 이어 쓰고 가로획의 정중앙으로 연결시킵니다. 가로획의 약 1/2까지 겹쳐서 한 획처럼 부드럽게 연결해서 씁니다.	오			
요 요	첫 세로 점획을 자음에 연결해서 쓰고 둘째 세로 점획은 첫 세로 점획에 연결해서 한 획처럼 부드럽게 씁니다. 첫 세로 점획 끝은 가로획에 닿지 않게 해야 글씨가 답답해 보이지 않아요.	요			
우 우	가로획은 힘주어 시작해 중간에서 힘을 빼고 가로획 끝에서 다시 힘준 후 꺾으면서 단번에 세로획을 내려 긋습니다. 자음의 오른쪽 기준선과 'ㅜ' 모음의 세로획이 일직선상에 와야 해요.	우			
유 유	세 획이 한 번에 연결되듯 부드럽게 이어 씁니다. 첫 세로획은 말아올리듯 가볍게 날리면서 감아올려 둘째 세로획으로 연결하고 둘째 세로획은 힘있게 시작해 단번에 내려긋습니다.	유			

4. 맬맬흘림체 자음 쓰기

1) 'ㄱ' 쓰는 법

① 'ㅣ/ㅏ/ㅑ/ㅓ/ㅕ/ㅐ/ㅒ/ㅔ/ㅖ'와 함께 올 때

1) 가로획은 거의 수평이 되도록 쓰고
2) 세로획은 부드럽게 꺾어줍니다.
3) 곧은 일직선이 아닌 살짝 유연하게 쓰되 가볍게
 날려서 삐침으로 빼줍니다. 삐침의 길이가 너무
 길어지지 않도록 유의합니다.

(X) 가자 (O) 가자
첫 획이 구부러졌어요.

(X) 게다가 (O) 게다가
마무리 획 끝이 말려져 있어요.

② 'ㅡ/ㅜ/ㅠ/ㅢ/ㅟ/ㅝ/ㅞ'와 함께 올 때

1) 가로획 시작이 안으로 동그랗게 말리지 않도록 살짝
 누르면서 시작하고
2) 세로획은 갈고리 모양으로 세 번 꺾어 쓰는 느낌으로
 쓰되 각지지 않고 부드럽고 유연하게 써줍니다.
 * 전체 모양을 납작하게 쓴다는 느낌으로 세로획을 짧게
 쓰고 끝은 삐침으로 마무리합니다.

(X) 구득 (O) 구득
시작점이 안으로 말렸어요.

(X) 살구 (O) 살구
모양이 오뚝해서 글자가 길어졌어요.

③ 'ㅗ/ㅛ/ㅚ/ㅘ/ㅙ'와 함께 올 때

1) 'ㅡ' 모음 시작과 동일하게 사선으로 점을 찍어 누르면
 서 시작해 부리를 만들고 살짝 올려서 가로획을 쓰고
2) 가로획 끝에서 눌러 잠시 멈춘 뒤
3) 힘 있고 빠르게 날카롭게 세로획을 빼줍니다.
 * 세로획은 가로획과 직각으로 시작해 살짝 안쪽으로
 향하도록 하고 전체적으로 납작한 느낌으로 가로획보다
 세로획을 살짝 짧게 써줍니다.

(X) 고장 (O) 고장
'ㄱ'과 모음의 중심이
안 맞아 부자연스러워요.

(X) 그리고 (O) 그리고
'ㄱ'의 세로획이 길어서
글씨 크기가 전체적으로 길어졌어요.

2) 'ㄴ' 쓰는 법

① 'ㅣ/ㅏ/ㅑ/ㅐ/ㅒ'와 함께 올 때

	(X) (O)
	나늘　나늘

1) 세로획 시작은 'ㅣ' 모음 시작과 동일하나, 좀 더 긴 점을 찍듯이 누르면서 시작해 수직으로 내려줍니다. (부리획과 직선획=1:1로 같게)
2) 세로획 끝에서 잠시 멈춘 뒤 좌측 바깥쪽으로 살짝 빼주는 느낌으로 시작해 힘주어 가로획을 씁니다 (멈춤과 꺾기).
3) 가로획 끝은 살짝 올리며 날렵하게 삐침으로 빼주고 세로획보다 길게 합니다.

'ㄴ'이 너무 벌어져서 삐뚤게 보여요.

'ㄴ' 시작 부리가 짧아서 답답하고 딱딱해 보여요.

내게　내게

② 'ㅓ/ㅕ/ㅔ/ㅖ'와 함께 올 때

	(X) (O)
	너에게　너에게

1) 1형과 동일하게 약 45도 긴 점획으로 시작해서 수직으로 내려와 곡선으로 유연하게 올리면서 가볍게 날려줍니다 (삐침).
2) 가로획은 둥글지만 세로획과 각도는 90도가 되게 합니다.
3) 세로획보다 가로획을 짧게, 가로획 삐침 길이가 길어지지 않도록 합니다.

'ㄴ'의 가로획이 길어서 글자가 옆으로 넓어졌어요.

그네　그네

'ㄴ'이 너무 누워졌어요.

③ 'ㅡ/ㅜ/ㅠ/ㅢ/ㅟ/ㅝ/ㅞ/ㅗ/ㅛ/ㅚ/ㅘ/ㅙ'와 함께 올 때

	(X) (O)
	느리게　느리게

1) 가로획은 위로 살짝 올려 쓰고, 끝은 '멎음'으로 눌러주고 아래 모음 쪽 방향으로 사선으로 짧게 '삐침'을 빼주며 마무리합니다.
2) 가로획 끝에 힘이 가므로 세로획보다 살짝 길게 그어지는 느낌으로 씁니다.

'ㄴ' 끝 삐침이 길어서 '노'처럼 보여 가독성이 떨어져요.

노력　노력

'ㄴ'과 모음의 중심이 맞지 않아요.

3) 'ㄷ' 쓰는 법

① 'ㅣ/ㅏ/ㅑ/ㅐ/ㅒ'와 함께 올 때

(X) (O)

다음에 다음에

'ㄷ'의 세로획 필압 조절이 안 돼서
둔탁하고 무거워 보여요.

(X) (O)

대신 대신

'ㄷ'이 꽉 차서 답답해 보여요.

1) 'ㅡ' 모음 시작과 동일하나 좀 더 긴 점을 찍듯이 누르면서 시작해 부리를 만들고 살짝 올려서 가로획을 쓴 뒤 아래 가로획까지 부드럽게 한 번에 이어줍니다.
2) 모음에 연결되는 느낌으로 마지막 가로획은 조금 길게 삐침으로 빼줍니다.

② 'ㅓ/ㅕ/ㅔ/ㅖ'와 함께 올 때

(X) (O)

했더라 했더라

'ㄷ'의 아래 가로획이 길어서
글자가 옆으로 넓어졌어요.

(X) (O)

끄를데 끄를데

'ㄷ'의 아래 가로획이
처져서 어색해요.

1) 1형보다 부리 길이는 짧게 시작해 살짝 올려 가로획을 쓰고 끝에서 힘을 주고 잠시 멈춘 뒤 세로획부터 가로획까지 한 번에 이어서 씁니다.
2) 세로획은 위 가로획과 아래 가로획을 연결해주는 느낌으로 최대한 힘을 빼고 빠르게 씁니다.
3) 두 가로획 길이는 오른쪽 끝에 동일하게 맞춥니다.
4) 아래 가로획은 살짝 둥글게 모음 방향 쪽으로 말아 올려서 끝은 가볍게 삐침으로 마무리합니다.

③ 'ㅡ/ㅜ/ㅠ/ㅢ/ㅟ/ㅝ/ㅞ/ㅗ/ㅛ/ㅚ/ㅘ/ㅙ'와 함께 올 때

(X) (O)

도레미 도레미

'ㄷ'이 오른쪽 위로 올라가지 않고 끝에
필압이 빠져서 자연스럽지 않아요

(X) (O)

드디어 드디어

'ㄷ' 삐침이 길어져
'도' 자와 헷갈려요.

1) 2형과 동일하게 가로획 끝에 힘을 주고 잠시 멈춘 뒤 세로획부터 가로획까지 한 번에 이어서 씁니다
2) 둘째 가로획은 힘주어 눌러 멎음으로 마무리하고 아래 모음 방향 쪽으로 힘을 빼며 삐침을 살짝 날려줍니다.
3) 두 가로획 길이는 같게, 아래 획이 둥그렇게 되지 않도록 합니다.

4) 'ㄹ' 쓰는 법

① 'ㅣ/ㅏ/ㅑ/ㅐ/ㅒ'와 함께 올 때

ㄹ

1) 첫 가로획 시작점이 안으로 말리지 않도록 하며, 각지지 않고 부드럽게 갈고리처럼 꺾어줍니다.
2) 두 번째 가로획은 첫 번째 가로획보다 왼쪽으로 더 튀어나오도록 하고, 힘을 빼서 가볍게 꼬듯이 겹쳐 쓴 다음 마지막 가로획 끝은 모음 쪽으로 길게 삐침을 빼줍니다. (전체 획을 각지지 않고 유연하게 한 번에 연결해서 씁니다.)

(X) 리본
'ㄹ' 시작이 안으로 말려들어가서 자연스럽지 않아요.

(O) 리본

(X) 라일락
'ㄹ' 획의 꺾어짐이 각지고 자연스럽지 않아요.

(O) 라일락

② 'ㅓ/ㅕ/ㅔ/ㅖ'와 함께 올 때

ㄹ

1) 시작은 1형과 동일하고, 마지막 가로획은 살짝 둥그렇게 끝은 위로 향하며 위 가로획의 우측 기준선에 맞게 짧은 삐침으로 마무리합니다.

(X) 화려한
'ㄹ' 마지막 가로획이 길어서 글자가 넓어졌어요.

(O) 화려한

(X) 부드럽다
'ㄹ' 획이 각져서 자연스럽지 않아요.

(O) 부드럽다

③ 'ㅡ/ㅜ/ㅠ/ㅢ/ㅟ/ㅝ/ㅞ/ㅗ/ㅛ/ㅚ/ㅘ/ㅙ'와 함께 올 때

ㄹ

1) 첫 가로획은 'ㅡ' 모음 시작과 동일하게 비스듬히 점획으로 눌러주며 시작하고, 'ㄱ' 자와 동일하게 직각으로 씁니다.
2) 두 번째 가로획에서 세 번째 가로획으로 이어지는 세로획은 연결선 느낌으로 힘을 빼고 빠르게 둥글리듯 쓰고 마지막 가로획까지 이어줍니다.
3) 마지막 가로획은 끝을 힘주어 멈춘 뒤 아래쪽 모음으로 이어지는 삐침 획을 힘을 빼고 가볍게 날려줍니다. (전체 획을 펜을 떼지 않고 연결해서 한 번에 쓰고 납작한 모양이 되도록 획의 간격이 넓어지지 않게 유의해야 해요.)

(X) 로망
'ㄹ'과 모음의 중심이 맞지 않아요.

(O) 로망

(X) 하나로
'ㄹ'이 오뚝해서 글자가 길어졌어요

(O) 하나로

5) 'ㅁ' 쓰는 법

① 'ㅣ/ㅏ/ㅑ/ㅓ/ㅕ/ㅐ/ㅒ/ㅔ/ㅖ'와 함께 올 때

1) 'ㅣ' 모음 시작과 동일하나 좀 더 긴 점을 찍듯이 누르면서 시작해 안쪽으로 비스듬히 사선으로 내리 긋고 마무리는 힘을 빼고 가늘게 삐침으로 빼줍니다.
2) 가로획은 세로획에 딱 붙지 않도록 가볍게 '접획'을 해서 시작하고, 끝에서 잠시 멈춘 뒤 세로획을 힘 있게 내려줍니다(멈춤과 꺾기).
3) 둘째 세로획은 첫 세로획보다 짧게 쓰고 살짝 안쪽으로 들어가게끔 사선으로 쓰되, 두 세로획의 사선 각도는 같게 서로 대칭이 되도록 합니다.
4) 아래 가로획은 세로획에서 살짝 공간을 띄워 시작하고(공간이 막히면 답답해 보여요), 끝은 힘주어 마무리하고 길이는 위 가로획의 오른쪽 끝과 동일선상에 오도록 오른쪽으로 살짝 나오게 씁니다. (안의 공간이 직사각형이 아닌 정사각형이 되도록 합니다.)

(X) 멘토 (O) 멘토

'ㅁ' 위 가로획이
너무 올라가 삐뚤어졌어요.

(X) 명상 (O) 명상

'ㅁ' 아래 가로획
시작이 막혀 있어 답답하고
'ㅁ'이 직사각이라
글씨가 옆으로 넓어졌어요.

② 'ㅡ/ㅜ/ㅠ/ㅢ/ㅟ/ㅞ/ㅖ/ㅗ/ㅛ/ㅚ/ㅘ/ㅙ'와 함께 올 때

1) 세로획 시작은 1형과 똑같고 내려오면서 끝 부분을 꾹 눌러 멈춘 뒤 그 탄력으로 튕겨 나가듯 가볍고 빠르게 나머지 획까지 연결해 한 번에 씁니다.
2) 첫 번째 굴곡지나 마지막 갈고리(=아래 가로획)에서 힘을 주고 잠시 멈춘 뒤 아래 모음 쪽 방향으로 힘을 빼고 삐침을 가볍게 날려줍니다.
3) 안의 공간이 너무 쪼그라들지 않게, 공간이 생기게끔 씁니다.

(X) 꼬득 (O) 꼬득

'ㅁ'이 중심이 맞지 않아서
앞쪽으로 쏟아지는 느낌이에요.

(X) 모양 (O) 모양

'ㅁ'과 모음의
중심이 맞지 않아요.

6) 'ㅂ' 쓰는 법

① 'ㅣ/ㅏ/ㅑ/ㅓ/ㅕ/ㅐ/ㅒ/ㅔ/ㅖ'와 함께 올 때

1) 세로획 시작은 'ㅣ' 모음 시작과 같지만 좀 더 긴 점을 찍듯이 누르면서 시작해 수직으로 내려주고 끝은 빠르고 가볍게 삐침으로 마무리합니다(부리획과 직선획=1:1로 같게).
2) 오른쪽 세로획은 왼쪽 세로획보다 높게 시작하고, 길이는 짧게 하며, 시작 점획, 즉 부리 크기는 왼쪽 세로획을 쓸 때보다 더 작게 하고 수직으로 내려와 끝은 삐침으로 마무리합니다.
 (윗면의 폭을 밑면보다 더 넓게 씁니다.)
3) 위 가로획은 왼쪽 세로획의 절반 지점에서 시작하고, 두 가로획은 연결을 시키듯 한 번에 부드럽게 쓰고 마지막 가로획 끝에서 힘주어 마무리합니다.
 (위 가로획은 왼쪽 세로획에, 아래 가로획은 오른쪽 세로획에 붙여주고 나머지 공간은 떼어줍니다.)

(X)	(O)
바람	바람

'ㅂ' 두 세로획의 부리 크기가 같아서 'ㅂ' 모양이 휘어 보여요.

(X)	(O)
번짐	번짐

'ㅂ' 가로획이 막혀 답답하고 어색해요.

② 'ㅡ/ㅜ/ㅠ/ㅢ/ㅟ/ㅝ/ㅞ/ㅗ/ㅛ/ㅚ/ㅘ/ㅙ'와 함께 올 때

1) 모양과 쓰는 법은 'ㅂ' ①형과 같고 살짝 키가 작게 납작한 느낌으로 씁니다.
2) 마지막 가로획 끝을 지긋이 힘주어 마무리하고 잠시 멈춘 뒤, 아래 모음 방향으로 향한 삐침은 힘을 빼서 빠르고 가볍게 날려줍니다.

(X)	(O)
부우웅	부우웅

'ㅂ'이 오뚝해서 글씨가 길어졌어요.

(X)	(O)
꼬물	꼬물

'ㅂ'과 모음의 중심이 맞지 않아요.

7) 'ㅅ' 쓰는 법

① 'ㅣ/ㅏ/ㅑ/ㅐ/ㅒ'와 함께 올 때

(X)　　　　　(O)

사랑　　　사랑

'ㅅ'이 중심과 수평이
맞지 않아 곤두선 느낌이에요.

1) 첫 획은 짧은 점획으로 힘 있게 누르고 시작해 끝은
가볍게 힘 빼고 삐침으로 마무리합니다.
2) 두 번째 획은 힘 빼고 시작해 끝은 힘 주고 멎음으로
마무리합니다. (두 획의 접점은 90도 직각이 되도록 하고
두 획 끝의 밑 선이 수평이 되면 중심과 균형이 맞아요.)

(X)　　　　　(O)

새롭게　　새롭게

'ㅅ'이 중심과 수평이
맞지 않아 모양이 어색해요.

② 'ㅓ/ㅕ/ㅔ/ㅖ'와 함께 올 때

(X)　　　　　(O)

서울　　　서울

'ㅅ' 마무리 삐침 부분이 벌어져서
모음이 낮게 연결되어 글씨가
헐렁해 보여요.

1) 첫 획과 두 번째 획 모두 끝에 힘을 주어 눌러줍니다.
2) 두 번째 획은 누르고 멈춘 뒤 힘을 살짝 풀면서 모음
쪽 방향으로 연결선을 가볍게 삐침으로 빼줍니다.
(이때 두 번째 획과 연결선 삐침 획은 자연스럽게 고리처럼
겹치므로 획이 좀 더 도톰해져요. 한 번에 이어서
부드럽게 쓰고 두 번째 획 끝이 더 길게 나오지 않도록
유의합니다.)

(X)　　　　　(O)

져들　　　져들

'ㅅ' 두 번째 획이 너무 길어
어색하고 가독성이 떨어져요.

③ 'ㅡ/ㅜ/ㅠ/ㅢ/ㅚ/ㅝ/ㅞ/ㅗ/ㅛ/ㅟ/ㅘ/ㅙ'와 함께 올 때

(X)　　　　　(O)

숙조끌　　숙조끌

'ㅅ'이 우측으로
기울어졌어요.

1) 두 획의 각도를 벌려서 좀 더 납작하게, 키를 낮게
쓴다는 느낌으로 씁니다.
2) 첫 획은 좀 더 눕혀서 빼주고 끝은 가볍게 겹치듯
감아올리면서 두 번째 획까지 한 번에 이어 씁니다.
3) 두 번째 획은 첫 획의 절반까지 겹쳐 올라와 큰 원을
그리는 느낌으로 유연하게 씁니다. (이때 원 한가운데는
힘을 빼서 가장 흐릿하게 합니다.)
4) 오른쪽 획 끝이 왼쪽 획 끝보다 수평으로 보았을 때
좀 더 올라가게 하고 획 끝에서 힘주어 마무리한 뒤
잠시 멈춘 다음 힘을 빼면서 가볍고 빠르게 아래
모음 쪽으로 삐침을 이어줍니다.

(X)　　　　　(O)

산숙육　　산숙육

'ㅅ'이 오똑해서
글씨가 길어졌어요.

8) 'ㅇ' 쓰는 법

어떤 모음과 함께 와도 모양이 같아요.

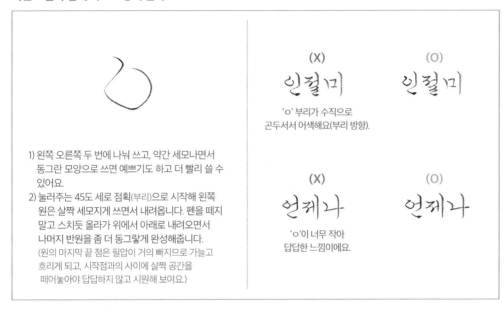

1) 왼쪽 오른쪽 두 번에 나눠 쓰고, 약간 세모나면서 동그란 모양으로 쓰면 예쁘기도 하고 더 빨리 쓸 수 있어요.
2) 눌러주는 45도 세로 점획(부리)으로 시작해 왼쪽 원은 살짝 세모지게 쓰면서 내려옵니다. 펜을 떼지 말고 스치듯 올라가 위에서 아래로 내려오면서 나머지 반원을 좀 더 동그랗게 완성해줍니다.
(원의 마지막 끝 점은 필압이 거의 빠지므로 가늘고 흐리게 되고, 시작점과의 사이에 살짝 공간을 떼어놓아야 답답하지 않고 시원해 보여요.)

(X) 인절미 (O) 인절미
'ㅇ' 부리가 수직으로 곤두서서 어색해요(부리 방향).

(X) 언제나 (O) 언제나
'ㅇ'이 너무 작아 답답한 느낌이에요.

9) 'ㅈ' 쓰는 법

① 'ㅣ/ㅏ/ㅑ/ㅐ/ㅒ'와 함께 올 때

1) 가로획은 'ㅡ' 모음 시작과 동일하게 비스듬히 점획으로 눌러주며 시작하고 살짝 올려 써서 둥근 수평이 되게 합니다.
2) 가로획 끝에서 힘주고 잠시 멈춘 뒤 왼쪽으로 힘 있게 꺾어 내려주고(멈춤과 꺾기), 끝은 삐침으로 가볍게 마무리합니다.
3) 오른쪽 획은 위 가로획을 이등분한 세로 중앙선(중심)에 맞춰 시작하고 끝은 힘주어 멎음으로 마무리합니다.
(양쪽 획 끝이 수평을 이루게 쓰고, 오른쪽 획과 왼쪽 획의 접점 각도는 90도 직각이 되도록 합니다.)

(X) 자정
(O) 자정
'ㅈ' 가로획이 너무 올라가서 글씨가 삐뚤어진 느낌이에요.

(X) 재미
(O) 재미
'ㅈ' 밑 수평이 맞지 않아요.

② 'ㅓ/ㅕ/ㅔ/ㅖ'와 함께 올 때

1) 시작은 1형과 같으며, 한 번에 부드럽게 연결해서 이어 쓰고 두 공간이 비슷하게 되도록 획 간격에 유의합니다.
2) 둘째 획과 셋째 획 모두 끝에 힘을 주어 눌러주고, 셋째 획의 마무리에서 힘을 주며 멈춘 뒤 다시 겹치듯 올라가면서 모음으로 가는 연결선을 삐침으로 가볍게 빼줍니다. (이때 올라가는 연결선은 직선이 아닌 부드러운 유선형이 되도록 합니다.)

(X) 예뻐져
(O) 예뻐져
'ㅈ' 중심이 맞지 않고 앞으로 밀려 나왔어요.

(X) 글제
(O) 글제
'ㅈ' 간격이 달라서 자연스럽지 않아요.

③ 'ㅡ/ㅜ/ㅠ/ㅢ/ㅟ/ㅝ/ㅞ/ㅗ/ㅛ/ㅚ/ㅘ/ㅙ'와 함께 올 때

1) 시작은 1~2형과 동일하게 둥근 수평으로 해주고, 가로획에 연결되는 왼쪽 획은 좀 더 눕혀서 빼주고, 끝은 가볍게 겹치듯 감아올리면서 두 번째 획까지 이어 한 번에 씁니다.
2) 오른쪽 획은 왼쪽 획의 절반까지 겹쳐 올라와 크게 원을 그리는 느낌으로 유연하게 쓰되 원 가운데에서 힘을 빼고 가볍게 연결시킵니다.
3) 셋째 획 끝이 둘째 획 끝보다 수평으로 보았을 때 좀 더 올라가게 합니다.
4) 획 끝에서 힘주어 마무리하고 잠시 멈춘 뒤 힘을 빼면서 가볍고 빠르게 아래 모음 쪽으로 삐침을 이어줍니다. (전체적으로 키 낮게 납작하게 써야 글씨가 길어지지 않아요.)

(X) 죽스
(O) 죽스
'ㅈ'이 오뚝해서 글씨가 너무 길어졌어요.

(X) 마요네즈
(O) 마요네즈
'ㅈ' 마무리 획이 내려앉아 글씨가 처진 느낌이에요.

10) 'ㅊ' 쓰는 법

① 'ㅣ/ㅏ/ㅑ/ㅐ/ㅒ'와 함께 올 때

1) 첫 점획은 'ㅡ' 모음 시작과 동일하게 비스듬히 점획으로 눌러주며 시작해 끝은 수평이 되게 하고 힘주어 누르면서 마무리한 다음, 잠시 멈춘 뒤 아래 가로획 쪽으로 연결 시키는 느낌으로 힘을 빼고 가볍게 삐침으로 날려줍니다.
2) 이하 'ㅈ' 쓰는 법과 동일하고 둘째 획과 첫 점획 사이가 너무 비좁아지지 않도록, 간격에 특히 유의합니다.
 (둘째 획이 첫 획보다 왼쪽으로 충분히 나오게 빼줘야 답답하지 않고 시원해 보여요.)

(X) 홍차

(O) 홍차

'ㅊ' 간격이 비좁아 자연스럽지 않아요.

(X) 채소

(O) 채소

'ㅊ' 삐침 획이 너무 길어서 수평이 맞지 않고 어색해요.

② 'ㅓ/ㅕ/ㅔ/ㅖ'와 함께 올 때

1) 시작은 1형과 동일하며 한 번에 부드럽게 연결해 이어 쓰고 세 공간이 비슷하게 되도록 획 간격에 유의합니다.
2) 셋째 획과 넷째 획의 끝을 힘주어 눌러주고, 넷째 획의 마무리에서 잠시 멈춘 뒤 그 탄력으로 겹치듯 올라가면서 모음으로 연결하기 위한 삐침을 가볍게 빼줍니다.

(X) 처음

(O) 처음

'ㅊ' 중심이 맞지 않아서 삐뚤어졌어요.

(X) 서체

(O) 서체

'ㅊ'이 너무 길어졌어요.

③ 'ㅡ/ㅜ/ㅠ/ㅢ/ㅟ/ㅝ/ㅞ/ㅗ/ㅛ/ㅚ/ㅘ/ㅙ'와 함께 올 때

1) 시작은 1~2형과 같고, 전체적으로 키가 낮게 납작하게 쓰며, 한 번에 부드럽게 이어 씁니다.
2) 오른쪽 획의 수평이 왼쪽 획보다 더 올라가도록 합니다.
3) 오른쪽 획 끝에서 힘주어 마무리하고 잠시 멈춘 뒤 힘을 빼면서 빠르게 아래 모음 쪽으로 삐침을 이어줍니다.

(X) 화초

(O) 화초

'ㅊ'과 모음의 중심이 맞지 않아요.

(X) 축임

(O) 축임

'ㅊ'이 오뚝하게 키가 커서 글자가 길어졌어요.

11) 'ㅋ' 쓰는 법

① 'ㅣ/ㅏ/ㅑ/ㅓ/ㅕ/ㅐ/ㅒ/ㅔ/ㅖ'와 함께 올 때

1) 가로획은 거의 수평이 되도록 씁니다.
2) 세로획은 부드럽게 꺾어서 살짝 유연하게 쓰되 가볍게 **삐침으로 빼줍니다.** (삐침의 길이가 너무 길어지지 않도록 유의합니다.)
3) 정 가운데 가로획을 살짝 올라가도록 써줍니다. 이때 획 끝은 세로획에 딱 붙지 않도록 삐침으로 가볍게 날려줍니다. (삽입한 가로획을 기준으로 위아래 공간이 같도록 간격에 유의합니다.)

(X)
캬라멜
'ㅋ'의 간격이 달라서
자연스럽지 않아요.

(O)
캬라멜

(X)
캐미
'ㅋ' 가로획 시작과 세로획 끝이
안으로 말려들어갔어요.

(O)
캐미

② 'ㅡ/ㅜ/ㅠ/ㅢ/ㅟ/ㅝ/ㅞ'와 함께 올 때

1) 가로획 시작이 안으로 동그랗게 말리지 않도록 살짝 누르면서 시작합니다.
2) 세로획은 갈고리 모양으로 세 번 꺾어 쓰는 느낌으로 쓰되 각지지 않고 부드럽고 유연하게 써줍니다. (전체 모양을 납작하게 쓴다는 느낌으로 세로획을 짧게 쓰고 끝은 삐침으로 마무리합니다.)
3) 정 가운데 가로획을 약간 올라가도록, 'ㄱ'의 가로획과 거의 평행한 느낌으로 써줍니다. (이때 가로획 끝은 세로획에 붙지 않도록 중간에서 마무리한 뒤 끝은 아래 모음 쪽을 향해 삐침으로 짧게 빼줍니다.)

(X)
쿠키
'ㅋ' 자 안에 쓰는 가로획의
끝이 굵고 막혀서 글씨가 답답하고
무거워 보여요.

(O)
쿠키

(X)
쿠레이터
'ㅋ' 모양이 오똑해서
글자가 너무 길어졌어요.

(O)
쿠레이터

③ 'ㅗ/ㅛ/ㅚ/ㅘ/ㅙ'와 함께 올 때

1) 첫 점획은 'ㅡ' 모음 시작과 같게 비스듬히 점획으로 눌러주며 시작해서 둥근 수평으로 씁니다.
2) 가로획 끝에서 눌러 잠시 멈춘 뒤 힘 있고 빠르게 세로획을 빼줍니다.
3) 중간 가로획은 세로획의 정 가운데 지점에 살짝 올려 짧게 쓰고, 밑에 모음과 연결하기 위한 삐침으로 가볍게 마무리합니다.

(X)
코라리
'ㅋ' 중간에 가로획이 너무 길어
답답해 보여요.

(O)
코라리

(X)
기어코
'ㅋ'과 모음의
중심이 맞지 않아요.

(O)
기어코

12) 'ㅌ' 쓰는 법

① 'ㅣ/ㅏ/ㅑ/ㅐ/ㅒ'와 함께 올 때

1) 'ㄷ'의 시작과 같이 긴 점을 사선으로 누르며 시작해서 부리를 만들고 살짝 올려서 가로획을 씁니다.
2) 가로획 끝에서 잠시 멈춘 뒤 두 번째 가로획 방향으로 삐침을 가볍고 짧게 빼줍니다.
3) 세 번째 가로획 끝은 삐침으로 길게 마무리합니다.
 (전체를 한 획처럼 부드럽게 이어주는 느낌으로 쓰고 획 간의 간격이 일정하도록 유의합니다.)

(X)	(O)
현탸	현탸

'ㅌ' 획 간격이 달라서 어색해요.

(X)	(O)
밀크티	밀크티

'ㅌ' 아래 획이 왼쪽 기준선 밖으로 튀어나왔어요.

② 'ㅓ/ㅕ/ㅔ/ㅖ'와 함께 올 때

1) 1형보다 부리 길이는 짧게, 둥근 수평으로 가로획을 쓰고 끝에서 힘주면서 마무리, 잠시 멈춘 뒤 두 번째 가로획 방향으로 삐침을 가볍고 짧게 빼줍니다.
2) 세로획은 둘째 가로획과 셋째 가로획을 연결해주는 느낌으로 최대한 힘을 빼고 빠르게 씁니다.
3) 세 가로획의 길이는 오른쪽 끝에 똑같이 맞춥니다.
4) 아래 가로획은 살짝 둥글게 모음 방향 쪽으로 말아 올려서 끝은 삐침으로 가볍게 마무리합니다.

(X)	(O)
떠텨야	떠텨야

'ㅌ' 아래 가로획이 길어서 글자가 옆으로 넓어졌어요.

(X)	(O)
나이테	나이테

'ㅌ'이 너무 길어요.

③ 'ㅡ/ㅜ/ㅠ/ㅢ/ㅟ/ㅝ/ㅞ/ㅗ/ㅛ/ㅚ/ㅘ/ㅙ'와 함께 올 때

1) 시작은 2형과 동일하나 획 간의 간격을 더 좁게 해서 전체적으로 키 낮게 납작한 느낌이 나도록 씁니다.
2) 맨 마지막 가로획은 끝에 힘을 주어 누르고 잠시 멈춘 뒤, 아래 모음 방향 쪽으로 힘 빼고 삐침을 가볍게 날려줍니다. (아래 획이 둥그레지지 않게 반듯하게 씁니다.)

(X)	(O)
트럭	트럭

'ㅌ' 아래 획이 둥글어서 안정감이 떨어져요.

(X)	(O)
토닥	토닥

'ㅌ'과 모음이 중심이 맞지 않아요.

13) 'ㅍ' 쓰는 법

① 'ㅣ/ㅏ/ㅑ/ㅐ/ㅒ'와 함께 올 때

1) 가로획은 둥근 수평으로 쓰고 끝에서 힘주어 마무리 하며 잠시 멈춘 뒤, 대각선 방향으로 삐침을 짧고 가볍게 날려주면서 둘째 획으로 이어줍니다.
2) 둘째 획 끝에서 눌러주고 나서 바로 셋째 획으로 연결합니다.
3) 셋째 획은 둘째 획보다 밑으로 지나가게 하되, 두 세로 획의 각도가 한쪽으로 쏠리지 않고 대칭이 되도록 유의합니다.
4) 아래 가로획은 모음 쪽으로 살짝 올리면서 삐침으로 길게 빼줍니다. (전체 획을 한 번에 쓰듯이 부드럽고 유연하게 연결합니다. 연결선이 많으므로 중간에 연결선은 최대한 힘을 빼고 가볍게 날리듯 흐릿하게 써야 글씨가 깔끔해집니다.)

(X)	(O)
파 랑	파 랑

'ㅍ' 연결선의 획이 굵어서
글씨가 무겁고 지저분해 보여요.

(X)	(O)
피 망	피 망

'ㅍ' 아래 가로획이
위로 휘어 자연스럽지 않아요.

② 'ㅓ/ㅕ/ㅔ/ㅖ'와 함께 올 때

1) 1형과 같지만 밑 가로획이 옆에 오는 모음에 닿지 않도록 짧게, 위 가로획과 같은 길이로 써줍니다.
2) 아래 가로획이 위 가로획과 반대로 살짝 바깥 방향 (아래)로 휘는 듯 써야 예쁜 'ㅍ'이 됩니다.

(X)	(O)
화 폐	화 폐

'ㅍ'이 넓어서
글씨가 넓적해졌어요.

(X)	(O)
슬퍼	슬퍼

'ㅍ' 가로획이 곧은 직선이라
글씨가 딱딱한 느낌이에요.

③ 'ㅡ/ㅜ/ㅠ/ㅢ/ㅟ/ㅝ/ㅞ/ㅗ/ㅛ/ㅚ/ㅘ/ㅙ'와 함께 올 때

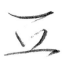

1) 2형과 같고, 전체적으로 키가 낮게 약간 납작하게 써주며, 위아래 가로획의 길이를 같게 합니다.
2) 아래 가로획 끝에서 힘주고 잠시 멈춘 뒤 밑 모음을 연결하러 가기 위한 삐침을 가볍게 빼줍니다.

(X)	(O)
포장	포장

'ㅍ'과 모음의
중심이 맞지 않아요.

(X)	(O)
플룻	플룻

'ㅍ'이 키가 커서
글씨가 길어졌어요.

14) 'ㅎ' 쓰는 법

어떤 모음과 함께와도 모양이 기본적으로 같지만,
가로모음과 함께 올 때는 좀 더 키가 낮게 납작하게 써줍니다.

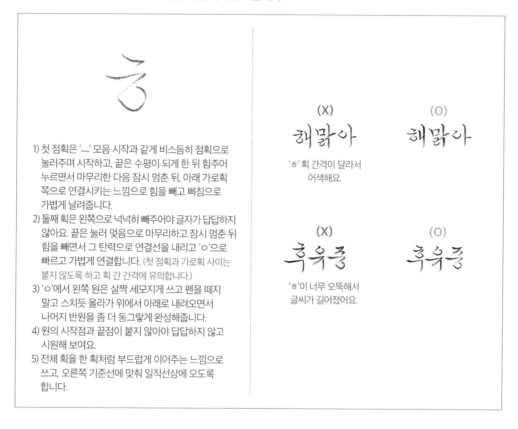

1) 첫 점획은 'ㅡ' 모음 시작과 같게 비스듬히 점획으로
 눌러주며 시작하고, 끝은 수평이 되게 한 뒤 힘주어
 누르면서 마무리한 다음 잠시 멈춘 뒤, 아래 가로획
 쪽으로 연결시키는 느낌으로 힘을 빼고 삐침으로
 가볍게 날려줍니다.
2) 둘째 획은 왼쪽으로 넉넉히 빼주어야 글자가 답답하지
 않아요. 끝은 눌러 멎음으로 마무리하고 잠시 멈춘 뒤
 힘을 빼면서 그 탄력으로 연결선을 내리고 'ㅇ'으로
 빠르고 가볍게 연결합니다. (첫 점획과 가로획 사이는
 붙지 않도록 하고 획 간 간격에 유의합니다.)
3) 'ㅇ'에서 왼쪽 원은 살짝 세모지게 쓰고 펜을 떼지
 말고 스치듯 올라가 위에서 아래로 내려오면서
 나머지 반원을 좀 더 동그랗게 완성해줍니다.
4) 원의 시작점과 끝점이 붙지 않아야 답답하지 않고
 시원해 보여요.
5) 전체 획을 한 획처럼 부드럽게 이어주는 느낌으로
 쓰고, 오른쪽 기준선에 맞춰 일직선상에 오도록
 합니다.

(X) 해맑아
'ㅎ' 획 간격이 달라서
어색해요.

(O) 해맑아

(X) 흑흑중
'ㅎ'이 너무 오똑해서
글씨가 길어졌어요.

(O) 흑흑중

5. 맬맬흘림체 받침 없는 한 글자 쓰기 실전 연습

[기]형 : 자음 + 세로모음(받침 없음)

기	기	기							
가	가	가							
갸	갸	갸							
거	거	거							
겨	겨	겨							
개	개	개							
게	게	게							
계	계	계							
괴	괴	괴							
과	과	과							
괘	괘	괘							
키	키	키							

귀 귀 귀

케 케 케

늬 늬 늬

나 나 나

냐 냐 냐

너 너 너

녀 녀 녀

괘 괘 괘

네 네 네

뇌 뇌 뇌

늬 늬 늬

놔 놔 놔

늬 늬 늬

뉘 뉘 뉘

디 디 디

다 다 다

댜 댜 댜

더 더 더

뎌 뎌 뎌

디 디 디

데 데 데

킈 킈 킈

돼 돼 돼

뒤 뒤 뒤

휘 휘 휘

뒈 뒈 뒈

리 리 리

라 라 라

라 라 라

러 러 러

려 려 려

래 래 래

레 레 레

례 례 례

킈 킈 킈

퀴 퀴 퀴

미 미 미

마 마 마

머 머 머

며 며 며

괴 괴 괴

메 메 메

끼 끼 끼

뭑 뭑 뭑

디 디 디

바 바 바

빠 빠 빠

뻐 뻐 뻐

[기]형

뫠	뫠	뫠								
뭬	뭬	뭬								
뫼	뫼	뫼								
뫄	뫄	뫄								
뮈	뮈	뮈								
시	시	시								
사	사	사								
샤	샤	샤								
서	서	서								
셔	셔	셔								
쇠	쇠	쇠								
쉐	쉐	쉐								

죄	죄	죄								
쵀	쵀	쵀								
쉬	쉬	쉬								
쉬	쉬	쉬								
췌	췌	췌								
이	이	이								
아	아	아								
야	야	야								
어	어	어								
여	여	여								
애	애	애								
얘	얘	얘								

[기]형

에	에	에									
예	예	예									
의	의	의									
외	외	외									
와	와	와									
왜	왜	왜									
위	위	위									
워	워	워									
웨	웨	웨									
지	지	지									
자	자	자									
저	저	저									

저 저 저
재 재 재
케 케 케
킈 킈 킈
콰 콰 콰
킁 킁 킁
킁 킁 킁
츠 츠 츠
차 차 차
취 취 취
췌 췌 췌
채 채 채

[기]형

체 체 체

킈 킈 킈

큭 큭 큭

취 취 취

췌 췌 췌

키 키 키

캬 캬 캬

컈 컈 컈

커 커 커

켜 켜 켜

캐 캐 캐

케 케 케

콰	콰	콰								
꾀	꾀	꾀								
퀴	퀴	퀴								
킈	킈	킈								
콰	콰	콰								
터	터	터								
뎌	뎌	뎌								
퀘	퀘	퀘								
퉤	퉤	퉤								
퇴	퇴	퇴								
튈	튈	튈								
튀	튀	튀								

퀴 퀴 퀴

포 포 포

파 파 파

퍼 퍼 퍼

풔 풔 풔

꽈 꽈 꽈

꿰 꿰 꿰

꿔 꿔 꿔

퀴 퀴 퀴

키 키 키

카 카 카

캬 캬 캬

허 허 허

혀 혀 혀

해 해 해

혜 혜 혜

혜 혜 혜

희 희 희

호 호 호

화 화 화

회 회 회

휘 휘 휘

휘 휘 휘

훼 훼 훼

[그]형 : 자음 + ㅡ, ㅗ, ㅛ (받침 없음)

그 그 그

교 교 교

쿄 쿄 쿄

느 느 느

노 노 노

뇨 뇨 뇨

드 드 드

도 도 도

됴 됴 됴

르 르 르

로 로 로

료 료 료

몸 몸 몸

모 모 모

묘 묘 묘

브 브 브

보 보 보

뵤 뵤 뵤

스 스 스

소 소 소

쇼 쇼 쇼

으 으 으

오 오 오

요 요 요

ㅈ ㅈ ㅈ

ㅋ ㅋ ㅋ

ㅍ ㅍ ㅍ

ㅊ ㅊ ㅊ

ㅎ ㅎ ㅎ

ㅎ ㅎ ㅎ

ㅋ ㅋ ㅋ

ㄲ ㄲ ㄲ

ㅋ ㅋ ㅋ

ㅌ ㅌ ㅌ

ㅌ ㅌ ㅌ

ㅌ ㅌ ㅌ

프 프 프

프 프 프

프 프 프

ㅎ ㅎ ㅎ

ㅎ ㅎ ㅎ

ㅎ ㅎ ㅎ

[구] 형 : 자음 + ㅜ, ㅠ(받침 없음)

[구] 형

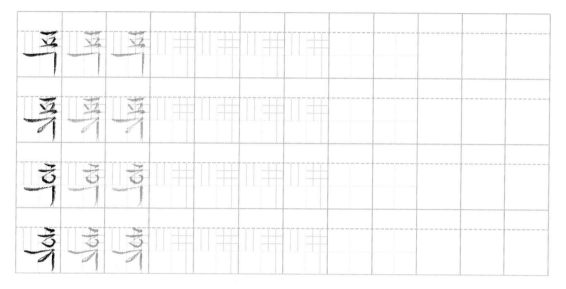

Tip 11.

빠르게 써도 변하지 않는 글씨를 위해

글씨 연습을 시작할 때는 '천천히 쓰기'가 중요합니다. 쓰려고 하는 글씨가 속도가 빠른 '달필체'라고 해서 처음부터 빠르게 쓰는 연습은 금물입니다. 정성껏 또박또박 글씨의 기초 틀을 다지고 나면 아무리 빠르게 써도 글씨의 모양이나 골격이 무너지지 않습니다. 물 흐르듯이 빠르게 쓰는 생활 글씨체나 달필체 모두 쓸 수 있어요. 반대로 글씨의 기본이 되어 있지 않은 상태에서 처음부터 빠르게 쓰는 연습법으로는 글씨체를 바꿀 수 없습니다. 글씨를 천천히 쓰는 연습을 하면 나에게 제일 잘 맞고 편안한 속도를 찾을 수 있습니다.

6. 맬맬흘림체 받침 있는 글자 쓰기

1) 받침 있는 모음 쓰기 - 잉/앙/응/웅 형

① 'ㅣ' 모음에서 연결되는 경우 : [잉]형

쓰임 ㅣ/ㅓ/ㅕ/ㅐ/ㅒ/ㅔ/ㅖ/ㅚ/ㅟ/ㅞ/ㅝ/ㅙ 모음에 받침이 연결될 때

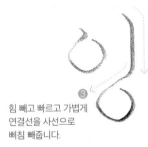

❶ 세로획 처음 시작은 동일하게
45도 점획으로 시작해서 내려갑니다.

❷ 자음을 지나자마자 살짝 힘주고 잠시 멈춘 뒤

❸ 힘 빼고 빠르고 가볍게
연결선을 사선으로
삐침 빼줍니다.

주의! **받침으로 연결하러 가기 위한 연결선의 각도는
연결되는 받침에 따라 달라집니다.**

1) ㄴ/ㅁ/ㅇ/ㅅ 받침과 연결될 때

2) 기타 받침과 연결될 때

세로획 시작되는 지점은 받침 없는
'ㅣ' 모음보다는 살짝 키 작게, 즉 낮게 시작합니다.

잉 잉 잉

엉 엉 엉

영 영 영

앵 앵 앵

엥 엥 엥

옝 옝 옝

읭 읭 읭

윙 윙 윙

웡 웡 웡

웽 웽 웽

욍 욍 욍

왱 왱 왱

② 'ㅏ' 모음에서 연결되는 경우 : [앙]형

쓰임　ㅏ/ㅑ/ㅘ **모음에 받침이 연결될 때**

세로모음 내려와서 자음이 끝나는
밑선을 바로 지난 지점에서 세로선을 마무리하고

② 힘 빼고 펜이 살짝 끌리는 느낌으로
가로 점획의 우측 맨 끝으로 가서 눌러 멈춘 뒤

이어서 연결선을 단번에 빠른 속도로 그어줍니다.
이때 연결선은 직선의 딱딱한 느낌보다는
살짝 곡선의 유연한 느낌이 나도록 합니다.

③ 멎음으로 힘 있게 시작해서 빠르게 가로 점획을 긋고

주의!　**받침으로 연결하러 가기 위한 연결선의 각도는**
연결되는 받침에 따라 달라집니다.

안 암 앙 앗　　알 압 앞 앑

1) ㄴ/ㅁ/ㅇ/ㅅ 받침과 연결될 때　　2) 기타 받침과 연결될 때

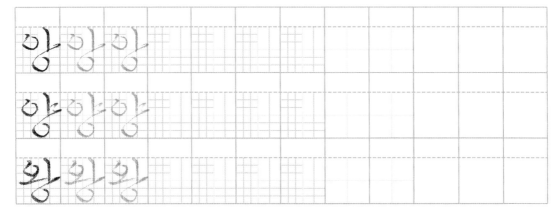

'양'은 [앙]형과 동일하며 가로획 두 개가
연결되듯이 부드럽게 한 번에 이어서 써줍니다.

[앙] 형 – 실전 쓰기 연습

③ 'ㅡ' 모음에서 연결되는 경우 : [응]형

쓰임 ㅡ/ㅗ/ㅛ **모음에 받침이 연결될 때**

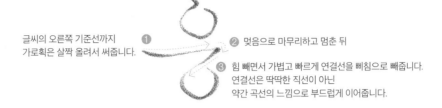

글씨의 오른쪽 기준선까지
가로획은 살짝 올려서 써줍니다. ①

② 멈음으로 마무리하고 멈춘 뒤

③ 힘 빼면서 가볍고 빠르게 연결선을 삐침으로 빼줍니다.
연결선은 딱딱한 직선이 아닌
약간 곡선의 느낌으로 부드럽게 이어줍니다.

주의! 모음에서 받침으로 연결되는 연결선의 각도가 너무 눕거나,
반대로 너무 곤두세워지면 받침의 위치가 달라져 획 간의 간격이 무너지므로
연결선을 빼주는 각도를 적절히 해주는 게 가장 중요해요.
받침으로 연결하러 가기 위한 연결선의 각도는 연결되는 받침에 따라 달라집니다.

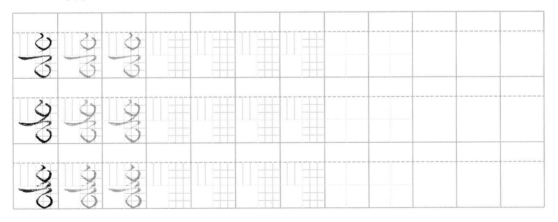

1) ㄴ/ㅁ/ㅇ/ㅅ 받침과 연결될 때 2) 기타 받침과 연결될 때

[응]형 – 실전 쓰기 연습

④ 'ㅜ' 모음에서 연결되는 경우 : [웅]형

쓰임 ㅜ, ㅠ **모음에 받침이 연결될 때**

글씨의 오른쪽 기준선까지
가로획은 살짝 올려서 써줍니다. ❶

❷ 가로획 끝에서 멈춘 뒤 힘 있게 필압을 주어
 짧은 세로획을 긋고

❸ 부드럽고 가볍게 연결선을 사선으로 이어줍니다.

주의! ㅜ 모음의 세로획의 길이에 의해 획 간의 간격과 전체 글씨 길이가 결정되므로
너무 짧아지거나 길어지지 않도록 세로획의 길이에 유의해서 씁니다.
받침으로 연결하러 가기 위한 연결선의 각도는 연결되는 받침에 따라 달라집니다.

읖 윰 웅 웃 욱 웉 윰 웆

1) ㄴ/ㅁ/ㅇ/ㅅ 과 연결될 때 2) 기타 받침과 연결될 때

'융'은 [웅]형과 동일하며 세로획 두개가
연결되듯이 부드럽게 한 번에 이어서 써줍니다.

[웅] 형 – 실전 쓰기 연습

2) 받침 쓰기 규칙

(1) 받침의 중요 원칙

모든 사물은 위보다 아래가 넓거나 무거워야 안정감이 있습니다. 글자도 마찬가지예요. 받침은 글자의 맨 밑에 위치하므로 위에 오는 초성보다 무거워야 글자의 안정감이 생깁니다. 그래서 자음의 모양에 따라 획을 더 길게 쓰거나, 획 끝을 둥글려 쓰는 방식으로 무게감을 주어 글자 전체의 균형을 잡아줍니다.

(2) 받침 쓰기 3가지 규칙

연결선이 진해서 답답해 보이지 않도록 연결선 끝은 최대한 흐리고 날카롭게 날려주어야 합니다. 연결선은 받침에 이어진 듯 끊어진 듯한 느낌으로 써주면 좋아요.

초성, 중성과 받침 간의 간격을 일정하게 합니다. 초성, 중성과 받침과의 거리, 간격이 일정하도록 모음에서 받침으로 이어지는 연결선의 길이와 각도(기울기)에 유의합니다. (연결선이 너무 곤두서면 받침과 거리가 멀어지고 너무 누우면 받침과 가까워져 간격이 좁아집니다.)

ㄴ/ㄷ/ㄹ/ㅌ 받침의 마무리 가로획은 둥글려서 일자 획보다 좀 더 무게감, 안정감 있게 씁니다.

3) 받침 쓰는 방법

ㄱ

- '一' 모음 시작과 동일하게 사선으로 점을 찍어 눌러주는 느낌으로
 힘주며 가로획을 시작하고 끝에서 힘주며 멈춘 뒤 응축된 힘 그대로
 단숨에 세로획을 빼줍니다.
- 가로획보다 세로획을 필압을 세게 주어 쓰고 끝은 삐침으로 마무리해요.
- 가로획보다 세로획을 살짝 길게 써서 무게감을 줍니다.

ㄴ

'ㄴ'은 첫 획이 세로획으로 시작되어 연결선과 구분 없이
그대로 연결되는 받침이므로 연결 시 길이 조절에 특히 유의해야 해요.
가로획 끝은 둥글려주고 필압을 주어 볼륨감 있게 마무리합니다.

 주의! 'ㄴ' 가로획 끝이 위로 너무 많이 꺾어지면 안 돼요.

ㄷ

'一' 모음 시작과 동일하게 사선으로 점을 찍어 눌러주는 느낌으로
힘주며 시작하고 두 가로획 길이는 오른쪽 끝에 동일하게 맞추고
아래 획은 둥글려주고 필압을 주어 볼륨감 있게 마무리합니다.

ㄹ

- '一' 모음 시작과 동일하게 비스듬히 점획으로 눌러주며 시작하고 'ㄹ'의
 오른쪽 끝 지점에 힘주고 그 사이 중간 획들은 양쪽 끝 지점에 들어간
 힘의 탄력으로 튕겨지는 느낌으로 힘을 빼고 빠르고 가볍게 써줍니다.
- 마지막 가로획은 둥글려주고 필압을 주어 볼륨감 있게 마무리합니다.
- 아래로 갈수록 획의 폭이 좁아지도록 쓰고, 오른쪽 수직 중심에 유의합니다.

ㅁ

- 연결선에서 부드러운 곡선 느낌으로 내려주고 내려온 끝 부분에 힘주어 꾹 눌러 잠시 멈춘 뒤 힘을 빼면서 그 탄력으로 튕겨 나가듯이 가볍고 빠르게 나머지 획까지 한 번에 부드럽게 연결해줍니다.
- 첫 번째 굴곡을 지나 마지막 갈고리(=밑 가로획)에서 힘주고 멈추었다 힘 빼며 삐침으로 마무리합니다.
- 내부가 너무 쪼그라들지 않게, 공간이 생기게끔 씁니다.

 주의! 'ㅁ'의 중심이 한쪽으로 쏠리면 균형이 무너져 보기 싫어요.

ㅂ

'ㅂ'은 왼쪽 세로획을 오른쪽 세로획보다 조금 낮게 쓰고 중간의 가로획은 한 획처럼 부드럽게 이어줍니다.

ㅅ

- 연결선에 이어지는 첫 획은 가볍게 시작해서 유연하게 빼주고 끝부분만 힘 있게 뻗으면서 눌러 멎음으로 마무리, 잠시 멈춘 뒤 떼면서 빠르고 짧게 수평으로 삐침 해줍니다.
- 둘째 획은 공간을 살짝 떼고 첫 획에 연결시키고 끝은 멎음으로 마무리 합니다.
- 왼쪽 획과 오른쪽 획 둘 다 획 끝이 기준선 밖으로 살짝 벗어나게 쓰는게 자연스러워요.

 주의! 'ㅅ'의 두 획의 밑선 수평이 맞지 않아 기울어졌어요. 글씨를 급하게 쓰다 보면 하기 쉬운 실수예요.

ㅇ

- 모양은 초성과 동일하게 삼각 동그라미로 씁니다. 연결선에서 전체 'ㅇ'의 1/4까지는 힘 빼고 가볍고 흐리게 쓰고 내려오면서 힘주고, 나머지 반원도 올라가서 가볍게 시작해 내려오면서 힘주며 마무리합니다.
- 'ㅇ'의 시작점과 끝점은 꼭 붙지 않도록 살짝 공간을 떼어주어야 답답하지 않아요.

ㅈ

- 쓰는 법은 초성과 동일하며, 삐침과 멎음으로 마무리합니다. 왼쪽 획과 오른쪽 획 둘 다 획 끝이 기준선 밖으로 살짝 벗어나게 쓰는 게 자연스러워요.

주의! 'ㅈ'의 두 획의 밑선 수평이 맞지 않아 기울어졌어요. 왼쪽으로 뻗는 삐침 획 끝이 말려 올라가지 않도록 주의하세요.

ㅊ

첫 획과 둘째 획이 붙지 않도록 합니다.
왼쪽 삐침 획과 오른쪽 멎음 획 끝 둘 다 기준선 밖으로
좀 더 벗어나게 쓰는 게 자연스러워요.

ㅋ

- 쓰는 법은 받침 'ㄱ'과 동일하고
- 중간 가로획은 수평이 되게 하고 끝은 삐침으로 가볍게 빼줍니다.

ㅌ

첫 획과 둘째 획 간격보다 둘째와 셋째 획 간격을 살짝 넓게 씁니다.
오른쪽 기준선은 가지런히 정렬합니다.
아래 획은 둥글려서 무게감 있게 마무리합니다.

주의! 마지막 가로획이 오른쪽 기준선을 넘어서서
획이 길어져 글자가 기우뚱해 보여요.

ㅍ

- 초성 'ㅍ'보다 납작하게 쓰고, 위 가로획보다 아래 가로획을 좀 더 넓게 써줘서 안정감 있게 마무리합니다.
- 위 가로획은 위쪽으로, 아래 가로획은 아래쪽으로 살짝 휘듯이 직선이 아닌 곡선(둥근 수평)으로 써주면 더 보기 좋아요.

ㅎ

- 초성 'ㅎ'과 동일하고 특히 중심에 유의해서 씁니다.
- 마무리는 원을 붙이지 않고 살짝 떼어줘야 답답하지 않아요.

 주의! 'ㅎ'의 중심이 맞지 않고 일그러져서 글자가 무너지는 돌담처럼 불안해요.

7. 맬맬흘림체 받침 있는 한 글자 쓰기 실전 연습

(1) 기본 연습 : 잉/앙/응/웅 형 받침 쓰기 연습

[ㄱ]

[ㄴ]

[ㄷ]

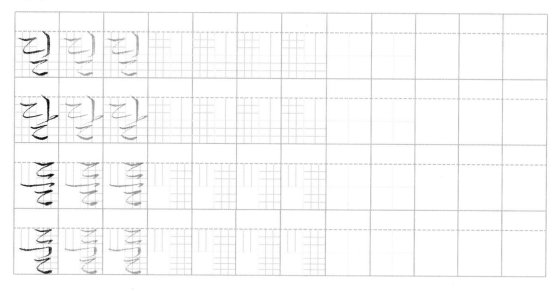

[ㄹ]

[ㅅ]

[ㅇ]

[ㅍ]

필 필 필

팔 팔 팔

표 표 표

퍼즈 퍼즈 퍼즈

[ㅎ]

히 히 히

항 항 항

에쁜 에쁜 에쁜

엘라 엘라 엘라

(2) 긱/극/국 형 쓰기 연습

[긱] 형 : [기] 형 + 받침

길	길	길							
깅	깅	깅							
긴	긴	긴							
결	결	결							
겜	겜	겜							
켠	켠	켠							
끵	끵	끵							
꽉	꽉	꽉							
꽥	꽥	꽥							
님	님	님							
낭	낭	낭							
냥	냥	냥							

PART 5 · 멸멸홀림체

[긱]형

녈 녈 녈

녕 녕 녕

딩 딩 딩

달 달 달

컨 컨 컨

딕 딕 딕

킄 킄 킄

킷 킷 킷

림 림 림

랑 랑 랑

럴 럴 럴

럽 럽 럽

[긱] 형

릭	릭	릭								
밀	밀	밀								
맛	맛	맛								
멋	멋	멋								
몇	몇	몇								
맹	맹	맹								
뭘	뭘	뭘								
빗	빗	빗								
반	반	반								
떡	떡	떡								
뜰	뜰	뜰								
백	백	백								

[긱] 형

벨 벨 벨
실 실 실
삭 삭 삭
컨 컨 컨
겸 겸 겸
생 생 생
쉼 쉼 쉼
짓 짓 짓
익 익 익
앙 앙 앙
알 알 알
엌 엌 엌

180

[긕] 형

엿	엿	엿									
액	액	액									
윗	윗	윗									
윈	윈	윈									
읜	읜	읜									
짐	짐	짐									
잡	잡	잡									
건	건	건									
청	청	청									
잭	잭	잭									
칫	칫	칫									
찾	찾	찾									

첨	첨	첨									
첨	첨	첨									
책	책	책									
킹	킹	킹									
칼	칼	칼									
컷	컷	컷									
쾅	쾅	쾅									
킴	킴	킴									
탁	탁	탁									
턴	턴	턴									
텀	텀	텀									
탱	탱	탱									

[긱] 형

퇸	퇸	퇸								
피	피	피								
팔	팔	팔								
펄	펄	펄								
펑	펑	펑								
푀	푀	푀								
힘	힘	힘								
핫	핫	핫								
헌	헌	헌								
혁	혁	혁								
헙	헙	헙								
힌	힌	힌								

[긱] 형

[곡] 형 : [그] 형 + 받침

굿

금

곧

굽

늦

늦

늪

늫

늘

늠

돗

돕

[곡] 형

맬맬책이랑 손글씨 수업

[곡]형

[ㅋ] 형

(Korean calligraphy practice grid — syllable characters written in the first three columns of each row, remaining cells blank practice grid)

[곡] 형

[국] 형 : [구] 형 + 받침

[국] 형

[국] 형

8. 맬맬흘림체 쌍자음 쓰기

1) 쌍자음 쓰는 방법

(1) 쌍자음 예쁘게 쓰는 원칙 3가지

① 두 개 이지만 부드럽게 이어서 하나처럼 써줘요.

② 자음 두 개를 가지고 하나일 때의 모양이
나오도록 쓴다고 생각하면 쉬워요.

③ 자음 하나 들어가는 공간에 두 개를 쓴다는
생각으로 써야 글씨가 많이 커지지 않아요.

2) 쌍자음 쓰기 실전 연습

〔ㄲ〕

까 까 까

께 께 께

껄 껄 껄

꽃 꽃 꽃

꿀 꿀 꿀

끅 끅 끅

끔 끔 끔

〔ㄸ〕

〔ㅆ〕

[짜]

짜 짜 짜

째 째 째

짝 짝 짝

쩔 쩔 쩔

쫌 쫌 쫌

쫑 쫑 쫑

쪽 쪽 쪽

쫄 쫄 쫄

9. 맬맬흘림체 겹받침 쓰기

1) 겹받침 쓰는 방법

(1) 겹받침 예쁘게 쓰는 원칙 2가지

읽 앉

① 한 글자처럼 이어서 부드럽게 쓰고
 중간 연결 고리는 가늘게 끊어질 듯 이어질 듯
 흐리게 합니다.

많 넋 흙

② 겹받침의 크기는 세로모음([긱]형)일 때는
 위에 오는 자음+모음의 폭과 동일하게 하며,
 가로모음([극/국]형)일 때는 위의 자음 폭보다
 좀 더 넓게 써주는 게 자연스러워요.

2) 겹받침 쓰기 실전 연습

- ㄲ : 앞에 'ㄱ'은 부리 없이 시작해 '멎음'으로 **짧게** 마무리하고, 뒤에 'ㄱ'은 **약간 더 길게** 날렵한 삐침으로 마무리합니다.

- ㄳ: 'ㄱ'보다 'ㅅ'을 더 올려 쓰고, 'ㅅ'의 삐침 획이 'ㄱ' 밑으로 지나가도록 빼줍니다.

 [ᆭ]

- ᆭ: 'ㄴ'보다 'ㅈ'을 더 올려 쓰고, 'ㄴ' 끝은 삐침으로 올려주면서 'ㅈ'으로 연결합니다.

 [ᆭ]

- ᆭ: 'ㄴ'보다 'ㅎ'을 더 올려 쓰고, 'ㄴ' 끝은 삐침으로 올려주면서 'ㅎ'으로 연결합니다.

리 [ㄺ]

- ㄺ: 'ㄹ'에서 'ㄱ'이 이어지는 느낌으로 부드럽게 쓰고, 'ㄹ'보다 'ㄱ'을 살짝 길게 삐침으로 힘 있게 빼줍니다.

 〔ㄻ〕

- ㄻ: 'ㄹ' 끝은 삐침으로 빼주고, 부드럽게 'ㅁ'으로 연결합니다. 'ㄹ'보다 'ㅁ'의 키를 약간 낮게 씁니다.

〔ㄼ〕

- ㄼ: 'ㄹ'과 'ㅂ'의 크기를 같게 씁니다.

〔ㄾ〕

- ㄾ: 'ㄹ'과 'ㅌ'의 크기를 같게 씁니다.

〔ㄿ〕

- ㄿ: 'ㄹ'보다 'ㅍ'의 키를 약간 낮게 씁니다.

 〔ㅀ〕

- ㅀ : 'ㄹ'과 'ㅎ'의 크기를 같게 씁니다.

〔ㅄ〕

- ㅄ: 'ㅅ'의 삐침 획이 'ㅂ' 밑으로 지나가도록 빼줍니다.

 〔ㅆ〕

- ㅆ : 첫 'ㅅ'의 삐침을 답답하지 않게 여유 있게 빼주고 밑이 수평이 되게 합니다.

10. 맬맬흘림체 두 글자 단어 쓰기

옆 글자와 비율의 균형을 맞추는 연습으로 문장 쓰기의 기초 단계 연습이에요. 맬맬치트키 폼을 활용해 지금까지 연습한 흘림체 6형을 단어로 써봅니다.

1) 기본형 쓰기 - 같은 자형 조합 쓰기

[기+기] 형

[긱+긱] 형

[그+그] 형

[극+극] 형

[구+구] 형

[국+국] 형

2) 혼합형 쓰기 – 다른 자형 조합 쓰기

[기+긱/긱+기]형

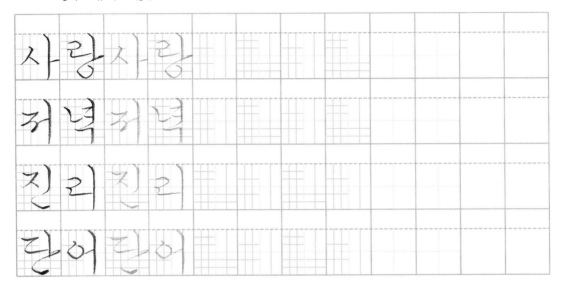

[기+그/그+기]형

[기+극/극+기]형

[기+구/구+기]형

[기+국/국+기]형

[긱+그/그+긱]형

[긱+극/극+긱]형

[긱+구/구+긱]형

[긱+국/국+긱]형

[그+극/극+그]형

[그+구/구+그]형

[그+국/국+그]형

[극+구/구+극]형

[극+국/국+극]형

[구+국/국+구]형

11. 맬맬흘림체 문장 쓰기

1) 문장 쓰기 원칙 4가지

① 노트의 밑줄을 기본선으로 해서
 밑선에 닿게 씁니다.

② 줄 공간의 약 70% 정도를 글자가 차지하도록 하고
 나머지 30%는 여백(행간)으로 남깁니다.

③ 같은 유형 글자의 자음끼리 모음끼리 그 위치(높이)와 크기를 맞추며 씁니다.
 글자의 시작점과 끝점을 잘 보면서 맞춰 쓰는 것이 중요해요

오늘 밤에도 별이 바람에 스치울다

■ [그]형 자음 위치 맞추기 ■ [그]형 모음 위치 맞추기

오늘 밤에도 별이 바람에 스치울다

■ [긱]형 자음 위치 맞추기 ■ [긱]형 모음 위치 맞추기 ■ [긱]형 받침 위치 맞추기

오늘 밤에도 별이 바람에 스치울다

■ [기]형 자음 위치 맞추기 ■ [기]형 모음 위치 맞추기

맬맬체이랑 손글씨 수업

④ 글자 간의 간격은 쓰는 글씨 크기나 펜의 굵기에 따라 달라집니다. 보통 노트 글씨는 작게 쓰니 대략 1mm 정도의 자간이 적당해요.

단어 간의 띄어쓰기는 글자 한 개의 폭만큼 떼줍니다. 자간이 다 맞아도 띄어쓰기가 제대로 되지 않으면 글씨 전체가 이빨 빠진 것처럼 부자연스러워요.

○ 글자 간의 간격 ◌ 단어 띄어쓰기 간격

(X) 모든 죽어가는 것을 사랑해야지

글자의 간격과 띄어쓰기가 일정하지 않아 글씨가 엉성하고 산만해 보여요.

(O) 모든 죽어가는 것을 사랑해야지

글자 간의 간격과 띄어쓰기가 일정해서 글씨가 깔끔하고 가지런해 보여요.

2) 문장 쓰기 실전 연습

(1) 손글씨로 전하는 마음

• 맬맬치트키폼에 쓰기 : 폼 위에 써보기 - 6가지 자형을 짧은 글로 연습해 보세요.

고마워 고마워

미안해 미안해

괜찮아 괜찮아

감사합니다 감사합니다

미안합니다 미안합니다

괜찮습니다 괜찮습니다

보고 싶어요 보고 싶어요

사랑해 사랑해

사랑합니다 사랑합니다

응원합니다 응원합니다

잘　지내지? 잘　지내지?

잘　지내시죠? 잘　지내시죠?

반갑습니다 반갑습니다

안녕하세요 안녕하세요

건강하세요 건강하세요

존경합니다 존경합니다

(2) 명시 쓰기

서 시

윤동주

죽는 날까지 하늘을 우러러
한 점 부끄럼이 없기를
잎새에 이는 바람에도
나는 괴로워했다.
별을 노래하는 마음으로
모든 죽어가는 것을 사랑해야지
그리고 나한테 주어진 길을
걸어가야겠다.
오늘 밤에도
별이 바람에 스치운다.

서시

　　　　　　　　　　　　윤동주

죽는　날까지　하늘을　우러러
한　점　부끄럼이　없기를
잎새에　이는　바람에도
나는　괴로워했다.
별을　노래하는　마음으로
모든　죽어가는　것을　사랑해야지
그리고　나한테　주어진　길을
걸어가야겠다.
오늘　밤에도
별이　바람에　스치운다.

(3) 줄 노트에 쓰기

맬맬치트키폼에 쓰기 연습을 하고 나면 꼭 일자 줄지에서 폼 없이 쓰기 연습을 같이 해주세요. 폼 양식에서 익혔던 시작점과 비율을 기억하고 양식 없는 곳에 쓰는 과정에서 글씨가 엄청나게 발전하게 됩니다! 모든 글자 틀은 의지하면 '독'이 되고 활용해야 '득'이 된다는 사실을 꼭 기억하세요.

최고예요　최고예요

화이팅 하세요　화이팅 하세요

고생했어요　고생했어요

기대할게요　기대할게요

걱정마, 잘될 거야　걱정마, 잘될 거야

다음에 또 뵈어요　다음에 또 뵈어요

생신 축하드립니다

생신 축하드립니다

즐거운 주말 보내세요

즐거운 주말 보내세요

오늘도 행복한 하루 보내세요

오늘도 행복한 하루 보내세요

성공을 기원합니다

성공을 기원합니다

건승을 빌어요
건승을 빌어요

가족과 함께 즐거운 추석 보내세요
가족과 함께 즐거운 추석 보내세요

메리 크리스마스
메리 크리스마스

새해 복 많이 받으세요
새해 복 많이 받으세요

승리하면 조금 배울 수 있고
패배하면 모든 것을 배울 수 있다

승리하면 조금 배울 수 있고
패배하면 모든 것을 배울 수 있다

평생 살 것처럼 꿈을 꾸어라
그리고, 내일 죽을 것처럼 오늘을 살아라

평생 살 것처럼 꿈을 꾸어라
그리고, 내일 죽을 것처럼 오늘을 살아라

· 줄 노트에 쓰기 - 생텍쥐페리 『어린 왕자』 중에서

비밀을 말해줄게
아주 간단한 건데
그건 마음으로 봐야 잘 보인다는 거야
가장 중요한 것은
눈에 보이지 않는 법이야

비밀을 말해줄게
아주 간단한 건데
그건 마음으로 봐야 잘 보인다는 거야
가장 중요한 것은
눈에 보이지 않는 법이야

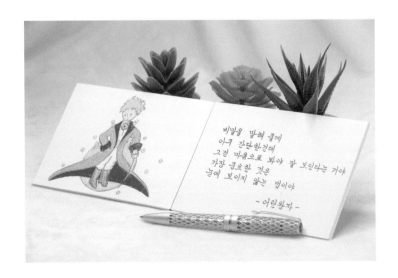

비밀을 말해 줄게
아주 간단한 건데
그건 마음으로 봐야 잘 보인다는 거야
가장 중요한 것은
눈에 보이지 않는 법이야

- 어린 왕자 -

226

• 줄 노트에 쓰기 - 루시 모드 몽고메리 『빨강머리 앤』 중에서

엘리자가 말했어요
세상은 생각대로 되지 않는다고
하지만 생각대로 되지 않는다는 건
정말 멋져요
생각지도 못했던 일이 일어나는걸요
엘리자가 말했어요
세상은 생각대로 되지 않는다고
하지만 생각대로 되지 않는다는 건
정말 멋져요
생각지도 못했던 일이 일어나는걸요

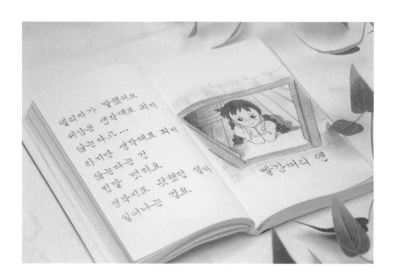

12. 맬맬흘림체 세로쓰기

특별한 감성으로 손글씨의 색다른 감동과 멋을 전할 수 있는 세로글씨! 간단한 규칙만 알면 세로쓰기도 더 쉽게, 더 멋지게 쓸 수 있어요.

1) 세로쓰기 원칙 5가지

① 우종서(右縱書) : 세로쓰기는 왼쪽에서 시작하는 좌횡서(左橫書)인 가로쓰기와 달리 오른쪽에서 시작하는 우종서(右縱書)가 정석입니다.

*요즘에는 세로쓰기도 우종서와 상관없이 좌종서로 쓰는 경우도 많아졌어요.

(X) (O)

② 오른쪽 줄선을 기본선으로 해서 맞춰 씁니다. 가로쓰기가 밑 선을 기본선으로 해서 기본선에 수평 라인이 맞게 쓰듯이 세로쓰기는 우측선을 기본선으로 해서 기본선에 수직 라인이 맞게끔 써야 가지런하고 바른 글씨가 됩니다.

(X) 세로 기본선에 맞지 않아 글씨가 들쑥날쑥 산만하고 불안정해 보여요.

(O) 세로 기본선에 맞아 글씨가 가지런하고 단정해 보여요.

(X) (O)

③ 가로 폭이 모음 획에 따라 약간은 달라질 수
있으나 거의 동일한 폭을 유지한다고 생각하고
써야 글씨끼리 폭 차이가 크게 나지 않아요.

(X) 글씨의 가로 폭이 일정치 않고 툭 튀어나오거나
움푹 들어간 느낌이 나서 예쁘지 않아요.

(X) (O)

④ 글씨의 길이를 동일하게 씁니다. 글씨의 가로폭이
맞아도 세로 길이가 길거나 짧아지면 균형이
깨지니 길이를 일정하게 쓰는 것이 중요해요.

(X) 글씨의 길이가 균일하지 않아 통일감이 없고
문장이 불규칙하게 찌그러진 느낌이 납니다.

(X)　　　(O)

내일이 예쁜 그대에게

⑤ 글자 획끼리 맞닿거나 겹치지지 않도록 위 아래
　글자 간의 간격에 유의해야해요

(X) 글자 간의 간격이 없고 획이 겹쳐져
　　가독성이 떨어지고 답답한 느낌이에요.

2) 6가지 유형별 세로 글씨 쓰는 방법

니 지 가 와 라

[기]형
오른쪽 기준선에 세로 ㅣ모음이 딱 맞게 씁니다.
ㅏ, ㅑ, ㅘ 는 가로 점획이 우측 기본선을 벗어나
오른쪽으로 나오게 써주세요.

길 법 심 잇 찾 몇 앞

[긱]형
오른쪽 기준선에 세로 ㅣ모음과 받침 자음의
오른쪽 끝이 딱 맞춰지게 씁니다.
ㅏ, ㅑ, ㅘ 는 가로 점획이 우측 기본선을 벗어나
오른쪽으로 나오게 씁니다.

받침에 ㅁ, ㅅ, ㅈ, ㅊ, ㅍ 이 오면
기준선보다 오른쪽으로 살짝 튀어나오는 게
글씨가 답답하지 않고 자연스러워요.

말랑말랑한 손글씨 수업

그　오　스

[그]형
자음의 우측 가장 튀어나온 부분이 기준선에
딱 맞게 씁니다. ㅡ,ㅗ,ㅛ 는 기준선보다
오른쪽으로 조금 나오게 써야 자연스러워요.
(가로획 전체 길이의 약 1/4 정도)

글　으←
블　웃　늦　끝　늪

[극]형
자음의 오른쪽 끝과 가로모음의 끝과
받침 자음의 끝이 오른쪽 기준선에 딱 맞춰지게
씁니다. 단, 받침에 ㅁ,ㅅ,ㅈ, ㅊ,ㅍ 이 오면
기준선보다 오른쪽으로 살짝 튀어나오는 게
글씨가 답답하지 않고 자연스러워요.

구　수　유　특

[구]형
자음의 오른쪽 끝과 모음 가로획의 끝과
세로획이 기준선에 딱 맞춰지게 씁니다.

늑　쁠←
블　웃　슻　슢

[국]형
자음의 오른쪽 끝과 모음의 가로획 끝 & 세로 점획과
받침의 끝이 오른쪽 기준선에 딱 맞춰지게 씁니다.
단, 받침에 ㅁ,ㅅ,ㅈ ,ㅊ,ㅍ 이 오면
기준선보다 오른쪽으로 살짝 튀어나오는 게
글씨가 답답하지 않고 자연스러워요.

3) 세로쓰기 실전 연습

(1) 마음에 새기는 감동 글귀

슬럼프가 오는 건
자기 인생에 최선을 다한 것

슬럼프가 오는 건
자기 인생에 최선을 다한 것

생각하는 대로 살지 않으면

사는 대로 생각하게 된다

생각하는 대로 살지 않으면

사는 대로 생각하게 된다

행복을 찾아 노력하는 것을 멈추어라

그러면 정말 행복해질 수 있을 것이다

만약 네가 오후 4시에 온다면

나는 3시부터 행복해지기 시작할 거야

한 글자로는 ― 꿈

두 글자로는 ― 희망

세 글자로는 ― 가능성

네 글자로는 ― 할 수 있어

한 글자로는 ― 꿈

두 글자로는 ― 희망

세 글자로는 ― 가능성

네 글자로는 ― 할 수 있어

천자는
노력하는 사람을 이길 수 없고
노력하는 사람을
즐기는 사람을 이길 수 없다

천자는
노력하는 사람을 이길 수 없고
노력하는 사람을
즐기는 사람을 이길 수 없다

날마다 개여울에 나와 앉아서
하염없이 무엇을 생각합니다
가도 아주 가지는 않노라심은
글이 잊지 말라는 부탁인지요

날마다 개여울에 나와 앉아서
하염없이 무엇을 생각합니다
가도 아주 가지는 않노라심은
글이 잊지 말라는 부탁인지요

김소월 「개여울」 중에서

조금 더 나은 세상을 남기고 가는 것

한 때 내가 살았음으로 인해

단 한 명의 삶이라도 더 편안해지는 것

그것이 바로 성공

조금 더 나은 세상을 남기고 가는 것

한 때 내가 살았음으로 인해

단 한 명의 삶이라도 더 편안해지는 것

그것이 바로 성공

에필로그

이 책을 쓰면서 긴 시간 힘들었지만 뿌듯하고 행복한 시간이었습니다. 단순히 글자의 모양을 설명해 글씨를 고치고 잘 쓸 수 있게 하는 손글씨 책이 아니라, 글씨를 쓸 때 손의 느낌이 어떻게 달라져야 바른 글씨가 나오는지 그 과정을 함께하고 결과를 바꾸어낼 수 있는 책으로 만들기 위해 노력했습니다. 글씨 쓰는 손의 느낌, 과정이 바뀌지 않으면 '글씨'가 바뀌지 않기 때문입니다.

손글씨는 기본이 되는 직선에 어떤 디테일을 구사하느냐에 따라 수십, 수백 가지 내가 원하는 여러 다양한 글씨체를 쓸 수 있는 매력이 있습니다. 사람마다 얼굴이 다르고 성격이 다르듯이 선호하는 글씨체 또한 다르겠지요.

이 책의 '실전' 부분에서는 저의 맬맬정자체와 맬맬흘림체 쓰기 연습으로 되어 있으나 '이론' 부분에서는 손글씨를 쓰는 데 있어 가장 중요한 기초 이론을 모두 담아, 정자체, 흘림체뿐 아니라 여러 다양한 글씨체를 연습해 나가는 데 있어 필수적인 손글씨의 기본기를 튼튼히 다질 수 있도록 하는 데 주안점을 두었습니다.

책의 분량 관계로 이 책에는 이론 설명과 글씨 쓰기 기본 연습을 많이 다루었고, 다양하게 필사를 하며 맬맬치트키폼과 함께 글씨 연습을 실전과 심화로 업그레이드해나갈 수 있도록 다음 책은 '손글씨 치트키폼 워크북'으로 준비될 예정에 있습니다.

작은 것에서 큰 차이가 나게 되는 손글씨의 특성상, 최대한 핵심을 짚어 쉽고 상세하게 설명하려고 노력하였습니다. 어쩔 수 없이 지면으로 설명이 미흡한 부분에 있어서는 클래스101 온라인 강의를 통하여 함께 참고하실 수 있도록 준비해두었고요, 글씨 연습을 하다가 막히는 부분이 있다면 제 유튜브 '맬맬책이랑', 인스타그램 @magic_handwriting으로 와주세요. 실제 글씨 쓰는 과정을 영상으로 보면서 글씨 연습에 참고하실 수 있습니다.

끝까지 함께해주셔서 감사합니다.

책 집필을 마치며
맬맬책이랑

맬맬책이랑 손글씨 수업

초판 1쇄 발행 2021년 12월 16일
5쇄 발행 2023년 10월 31일

지은이 박수빈
펴낸곳 ㈜에스제이더블유인터내셔널
펴낸이 양홍걸 이시원

블로그·인스타·페이스북 siwonbooks
주소 서울시 영등포구 국회대로74길 12 시원스쿨
구입 문의 02)2014-8151
고객센터 02)6409-0878

ISBN 979-11-6150-524-4 13640

시원북스는 (주)에스제이더블유인터내셔널의 단행본 브랜드
입니다.

독자 여러분의 투고를 기다립니다.
책에 관한 아이디어나 투고를 보내주세요.
cho201@siwonschool.com